历代名家书法珍品

邓石如

许裕长⊙主编

中州古籍出版社

图书在版编目（CIP）数据

历代名家书法珍品·邓石如 / 许裕长主编. —郑州：
中州古籍出版社，2018.1（2021.12重印）
ISBN 978-7-5348-7220-4

Ⅰ.①历…　Ⅱ.①许…　Ⅲ.①汉字－法帖－中国－
清代　Ⅳ.①J292.21

中国版本图书馆CIP数据核字(2017)第176901号

LIDAI MINGJIA SHUFA ZHENPIN · DENG SHIRU

历代名家书法珍品·邓石如

策　　划	陈志坚
统　　筹	张　佳
封扉设计	刘月辉
责任编辑	赵建新
责任校对	袁一山
出 版 社	中州古籍出版社（地址：郑州市郑东新区祥盛街27号6层 邮政编码：450016　电话：0371-65788693）
发行单位	河南省新华书店发行集团有限公司
承印单位	新乡市豫北印务有限公司
开　　本	710毫米×1000毫米　1/8
印　　张	13.5
字　　数	81千
版　　次	2018年1月第1版
印　　次	2021年12月第3次印刷
定　　价	49.00元

邓石如（一七四三—一八〇五），安徽怀宁人，原名琰，因避嘉庆帝讳，以字行，号顽伯、完白山人、笈游道人、古浣子等。清代著名书法家、篆刻家、金石学家，篆刻『邓派』的创始人。他幼时贫困，只读过很短时间的私塾，生活艰辛，以砍柴、做小买卖糊口。自小喜欢写字刻印，在砍柴、做买卖之余，勤学不缀，日夜研习，水平渐高，名气渐长，以此遂以写字、刻印谋生。

邓石如早年虽生活清贫，然而天赋极佳，且虚心好学，抓住每个机会去学习，请教多师，尽可能地提高自己的书法水平。他的天赋与好学精神得到江宁（今江苏南京）大收藏家梅镠先生的赏识。梅镠把他延揽到家中，供给他日常吃穿用度，以解除他生活上的后顾之忧，并让他饱览家藏的碑帖印谱，使他尽情学习研磨。邓石如在梅府八年，废寝忘食，夙兴夜寐，博览群书，日日刻写，『日尝昧爽起，研墨盈盘，至夜分尽墨乃就寝，寒暑不辍』。至此其书臻大乘之境，出梅府而技惊天下。

就连当时皇帝也听过他的名头，曾有意笼络，这在世人看来是千载难逢的良机，却被他淡然婉拒。

其后邓石如终日游历名山胜水，风物古迹，在民间拜师访友、切磋交流，一伞一包，轻杖芒鞋。

漫长的游历学习岁月中，他只在两湖总督毕沅

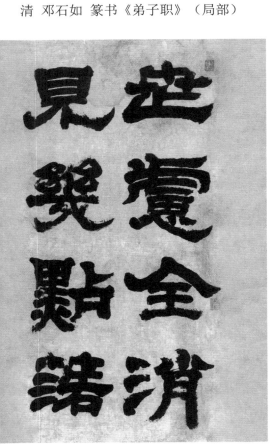

清 邓石如 篆书《弟子职》（局部）

清 邓石如 隶书《四条屏》册页（局部）

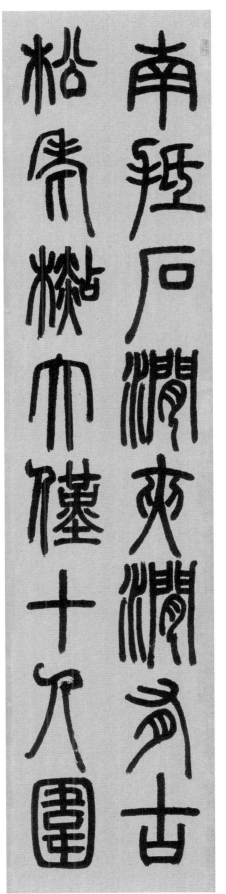

清 邓石如 篆书六条屏《白氏草堂记》（局部）

的府上做过三年幕僚，这因为毕沅本身也是一位颇有情趣的金石家、书画家、收藏家的缘故，二人惺惺相惜。

邓石如的书法艺术成就主要表现在篆、隶的造诣。其篆书初学李斯、李阳冰，后学《禅国山碑》、《三公山碑》、《天发神谶碑》、石鼓文以及彝器款识、汉碑额等。其字体微方，接近秦汉瓦当和汉碑额，突破了千年来玉箸篆的藩篱，别开生面。其隶书师法汉碑，结字茂密，兼取唐代欧阳询、欧阳通父子二人体势，方圆笔互用，有斩钉截铁、力拔千钧之态。其行草书主要吸收晋、唐草法，笔法凝重迟涩、善用飞白，得老辣苍劲、烟雨苍茫之势。如此出类拔萃，是以其书法艺术在当时就被人推为清代第一。

在他所处的时代，正值篆刻界皖、浙两派称雄印坛之时，邓石如深入研究了他们的利弊得失后，力倡「书从印出，印从书出」，打破汉印中隶化篆刻的传统程式，首创在篆刻中采用小篆和碑额的文字，丰富了篆刻的内容，独成一派，与皖、浙两派形成三足鼎立之势。后来的吴让之、赵之谦、徐三庚等治印大师无不取法于他。直到今天，临摹邓石如的印谱仍然是学好篆刻的必由之路。他为后世留下了《完白山人篆刻偶成》《完白山人印谱》《邓石如印存》等。

他在书学上成就斐然，清代学者刘墉称其「千数百年无此作矣」。包世臣《艺舟双楫》中将其列为「神品第一」。当代书法篆刻大师沙孟海在其代表作《近三百年的书学》中则说道：「清代书人，公推为卓然大家的，不是东阁学士刘墉，也不是内阁学士翁方纲，偏偏是那位藤杖芒鞋的邓石如。」他的代表作主要有篆书《千字文》、隶书《小窗幽记》、《弟子职》、六条屏《白氏草堂记》、隶书《少学琴》、《文心雕龙》节选等。

清 邓石如《篆书文轴》

清 邓石如 篆书《心经》（局部）

目　录

般若波罗蜜多心经

观自在菩萨，行深般若波罗蜜多时，照见五蕴皆空，度一切苦厄。舍利子，色不异空，空不异色，色即是空，空即是色，受想行识，亦复如是。舍利子，是诸法空相，不生不灭，不垢不净，不增不减。是故空中无色，无受想行识，无眼耳鼻舌身意，无色声香味触法，无眼界，乃至无意识界。无无明，亦无无明尽，乃至无老死，亦无老死尽。无苦集灭道，无智亦无得。以无所得故，菩提萨埵，依般若波罗蜜多

故，心无挂碍。无挂碍故，无有恐怖，远离颠倒梦想，究竟涅槃。三世诸佛，依般若波罗蜜多故，得阿耨多罗三藐三菩提。故知般若波罗蜜多，是大神咒，是大明咒，是无上咒，是无等等咒，能除一切苦，真实不虚。故说般若波罗蜜多咒，即说咒曰：揭谛揭谛，波罗揭谛，波罗僧揭谛，菩提萨婆呵。般若波罗蜜多心经。

嘉庆龙飞九年，岁在逢困敦十有壹月，朔粤十有八日癸卯，古皖邓石如篆。

孔子观于鲁桓公之庙，有欹器焉。问于守者：「此谓何器？」对曰：「此盖宥坐之器。」孔子曰：「吾闻宥坐之器，虚则欹，中则正，满则覆，明君以为至诚，故常置之于坐侧。」顾谓弟子曰：「试注水焉。」乃注之水，中则正，满则覆。夫子喟然叹曰：「於戏，夫物有满而不覆者哉。」子路进曰：「敢问持满有道乎？」子曰：「聪明睿智，守之以愚，功被天下，守之以让，勇力振世，守之以怯，富有四海，守之以谦，则所谓损之又损之道也。」

颐斋大人属书，邓琰。

顺斋大人属书

邓琰

篆书六条屏《白氏草堂记》

南抵石涧，夹涧有古松、老杉，大仅十人围，高不知几百尺。修柯戛云，低枝拂潭，如檀

树，如盖张，如龙蛇走。松下多灌丛萝茑，叶蔓骈织，承翳日月，光不到地。北据层岩，积

石嵌空奇木异草盖覆其上绿阴蒙蒙朱实离离不知其名四时壹色

嘉庆甲子蒲节后一日书奉

仲甫先生教画

完白山民邓石如

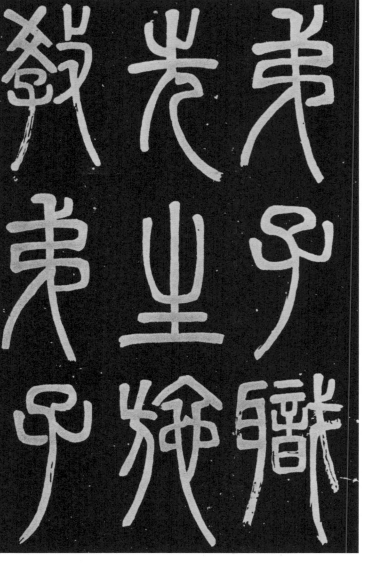

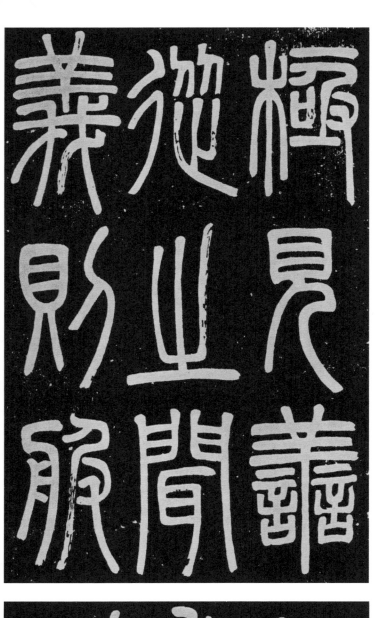

弟子职 先生施教，弟子是则。温恭自虚，所受是极。见善从之，闻义则服。温柔孝弟，毋骄恃力。志

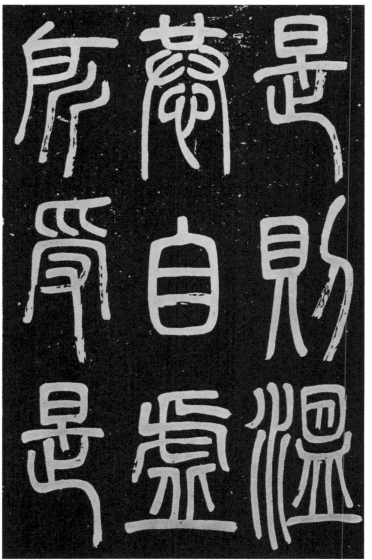

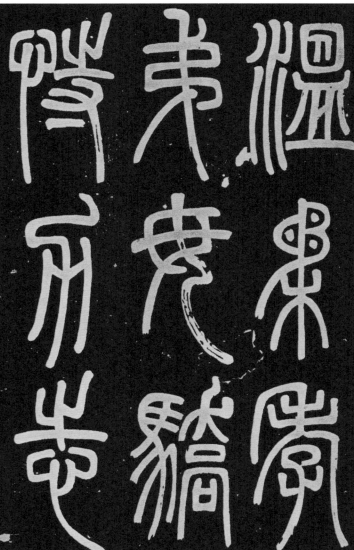

无虚邪，行必正直。游居有常，必就有德。颜色整齐，中心必式。夙兴夜寐，衣带必饰。朝益暮习，小

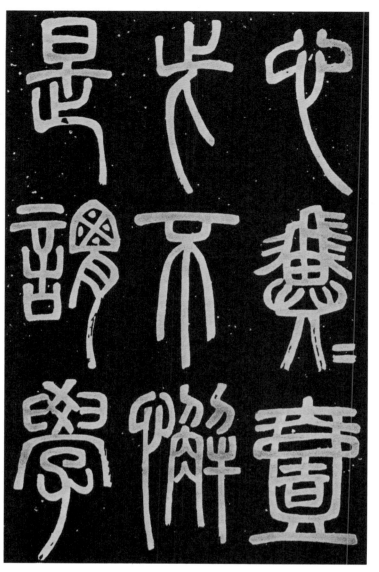

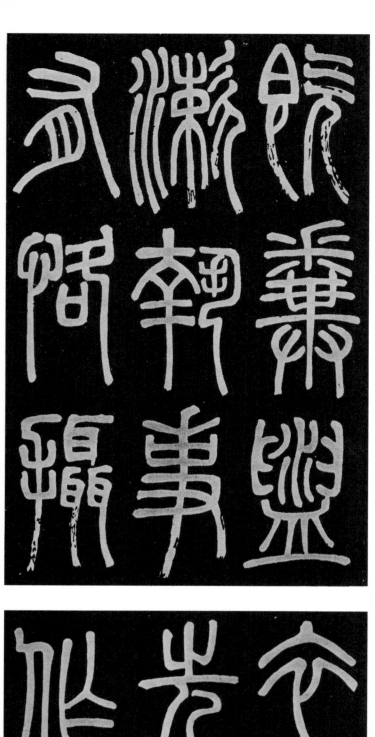

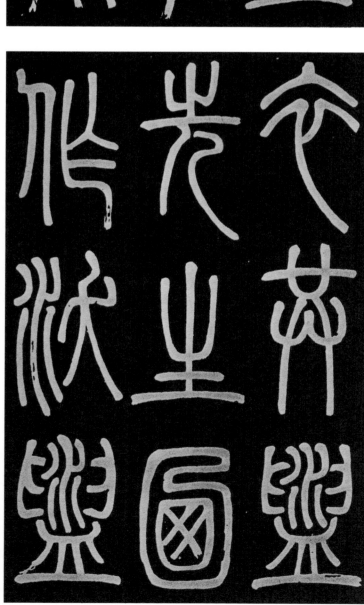

心翼翼。壹此不懈，是谓学则。少者之事，夜寐早作。既拚盥漱，执事有恪。摄衣共盥，先生乃作。沃盥

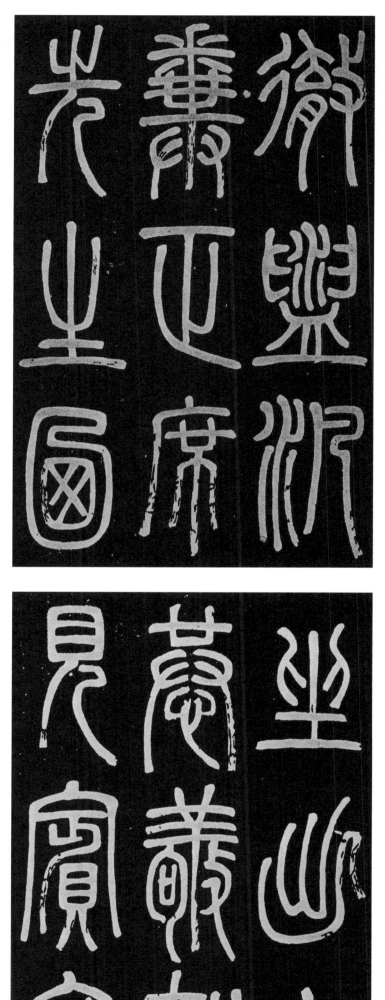

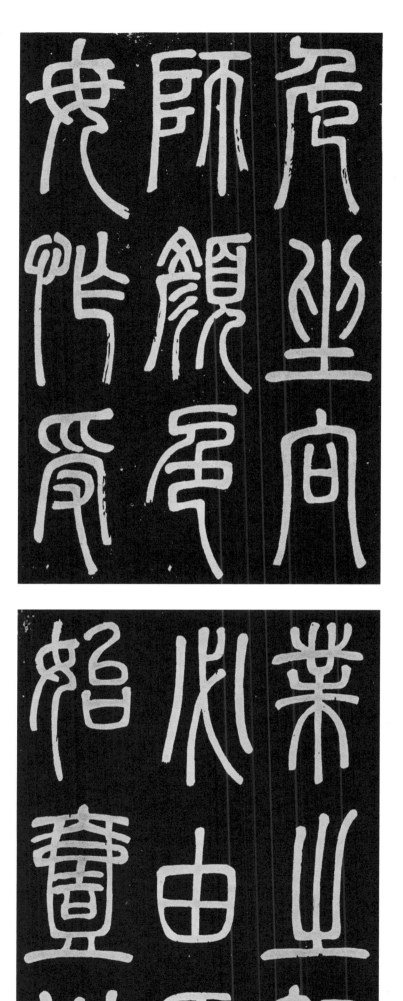

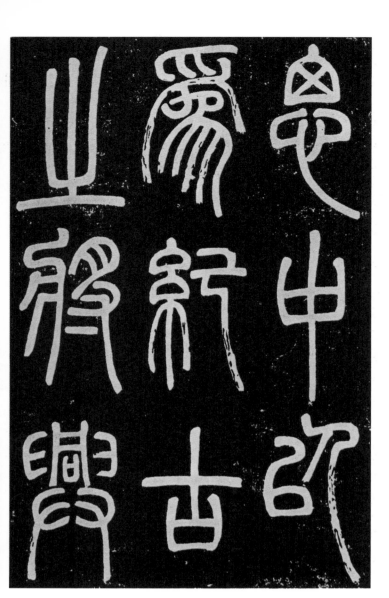

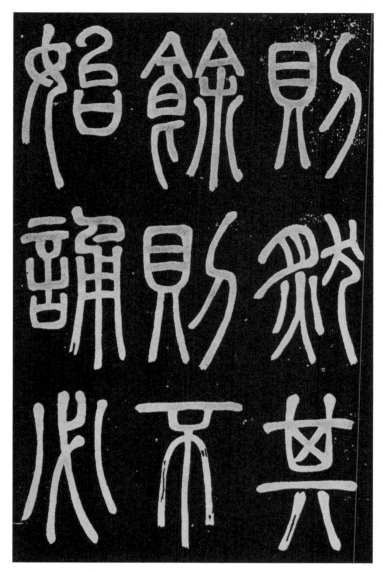

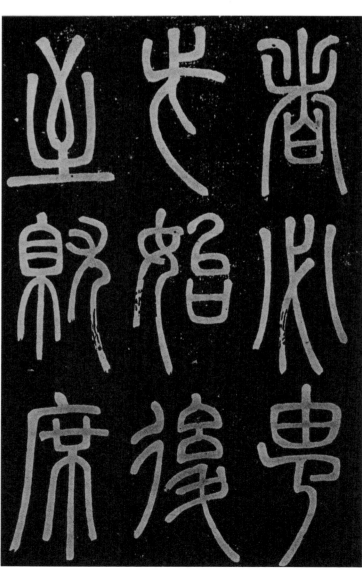

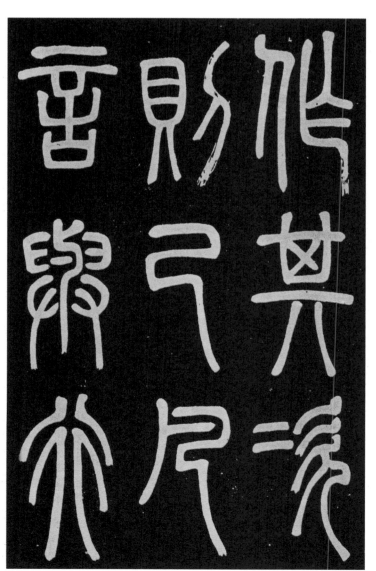

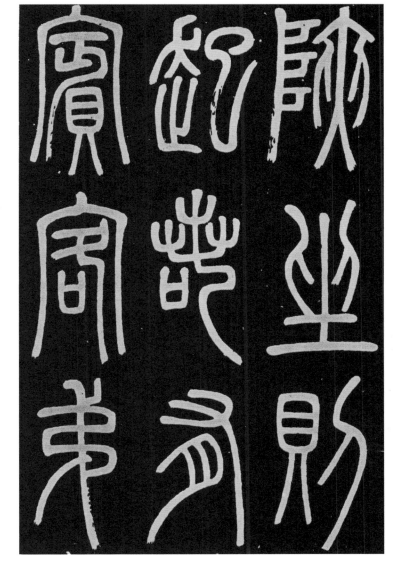

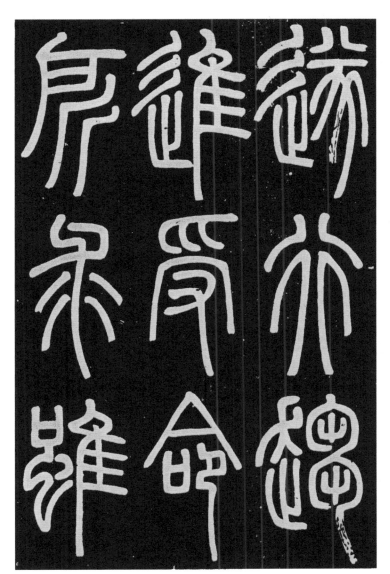

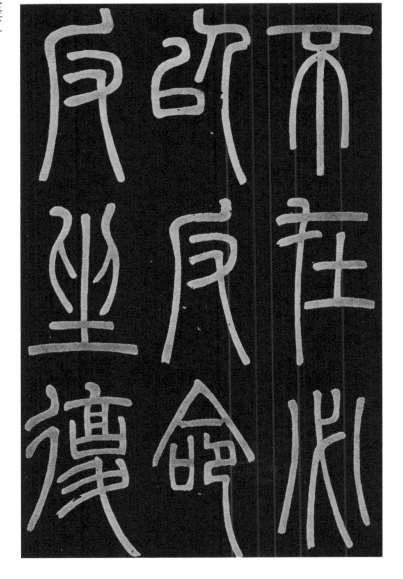

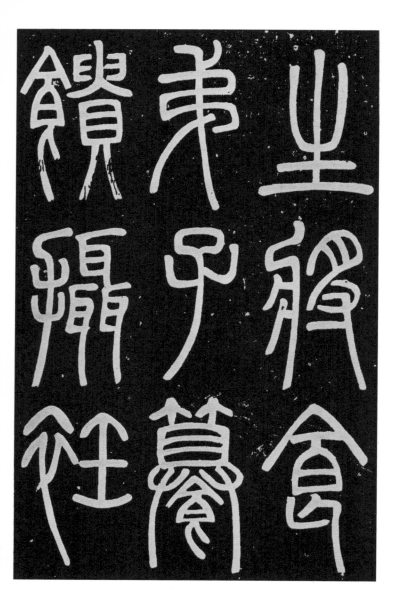
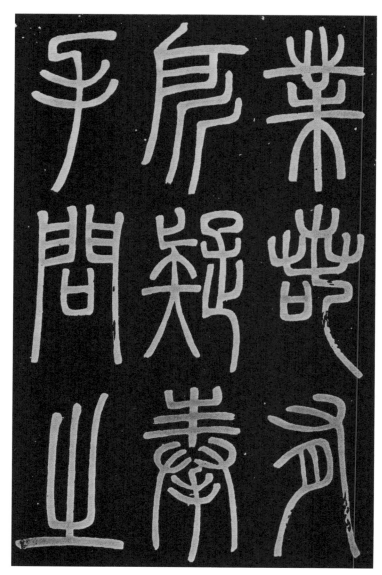
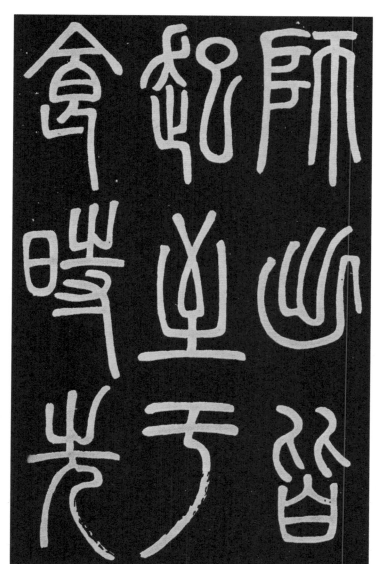

業。若有所疑，奉手问之。师出皆起。至于食时，先生将食，弟子馈馈。摄衽盥漱，跪坐而馈。置酱错

食，陈膳毋悖。凡置彼食，鸟兽鱼鳖，必先菜羹。羹胾中别，胾在酱前，其设要方。饭是为卒，左酒右浆。

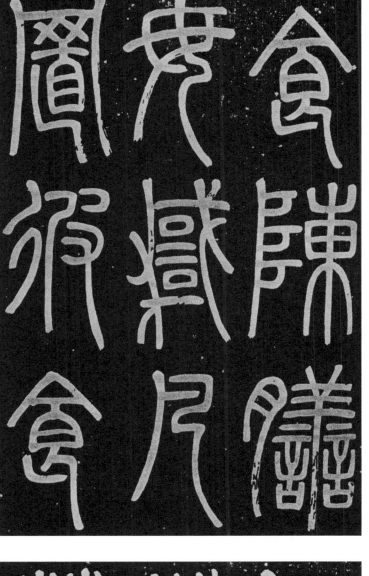

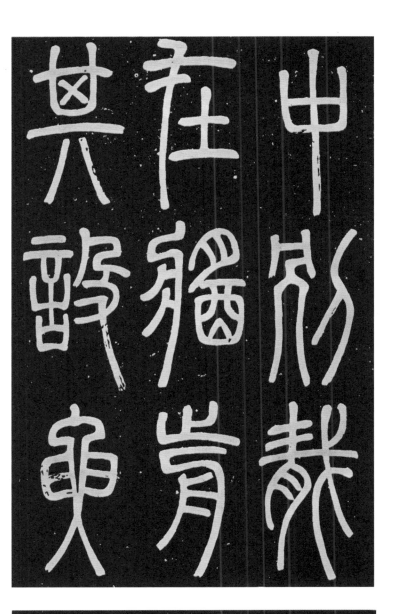

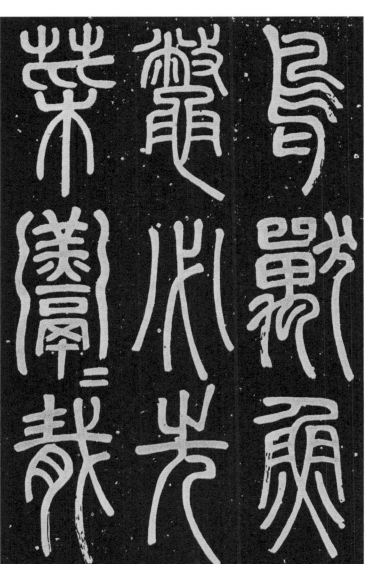

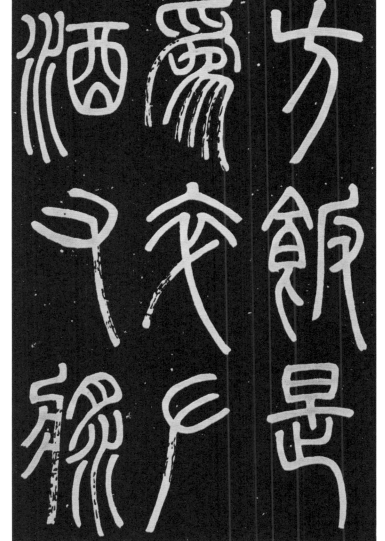

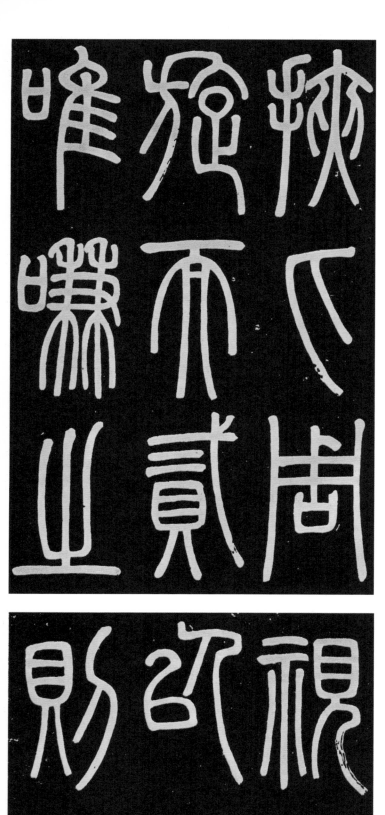

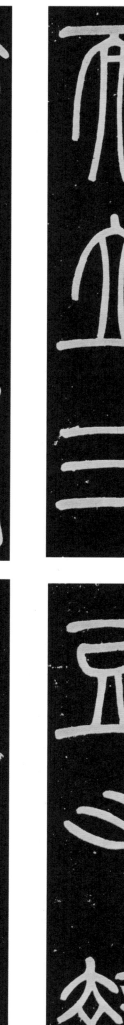

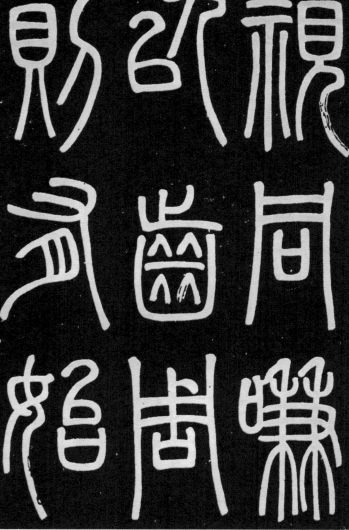

柄尺不跪，是谓贰纪。先生已食，弟子乃彻，趋走进漱，拚前敛祭。先生有命，弟子乃食。以齿相要，

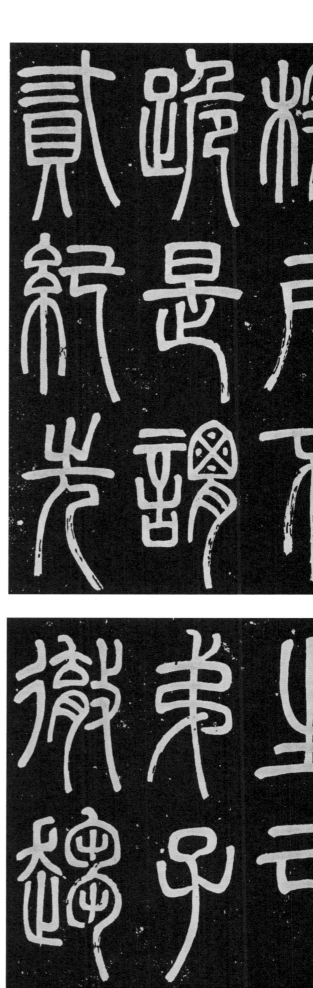

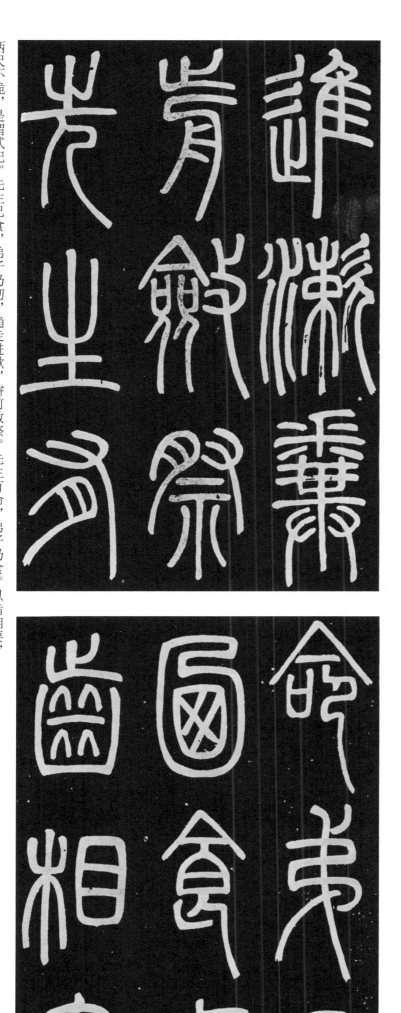

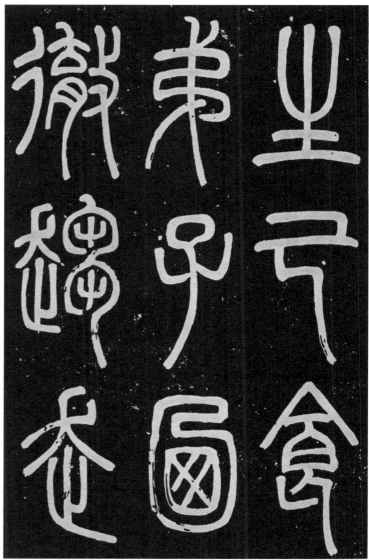

抠衣而降，旋而乡席，各彻其馈，如于宾客。既彻并器，乃还而立。凡拚之道，实水于盘，攘臂袂及

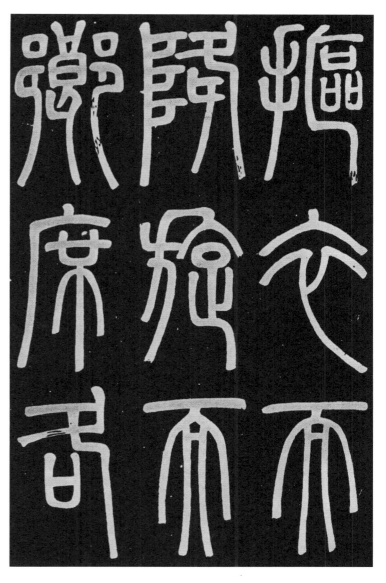

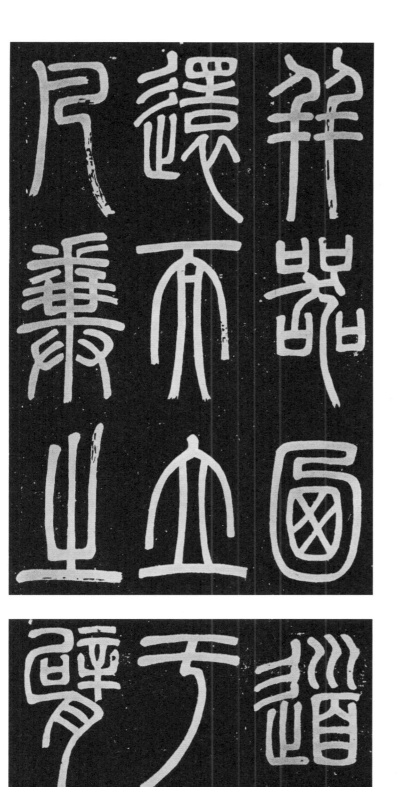

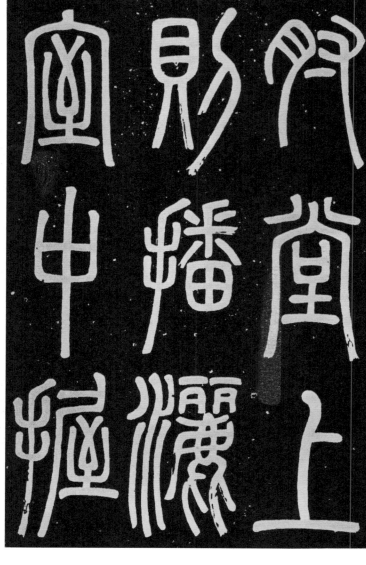

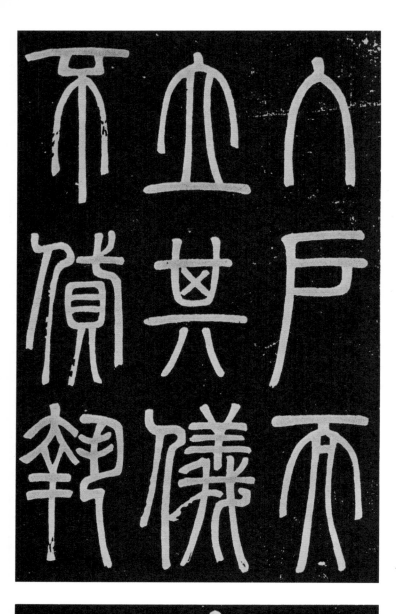

肘，堂上則播洒，室中握手。執箕膺揲，厥中有帚。入戶而立，其儀不忒。執帚下箕，倚于戶側。凡拚

之纪，必由奥始。俯仰磬折，拚毋有彻。拚前而退，聚于户内。坐版排之，以叶适己，实帚于箕。先生

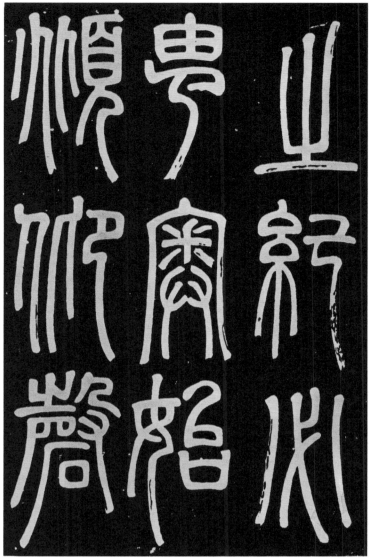

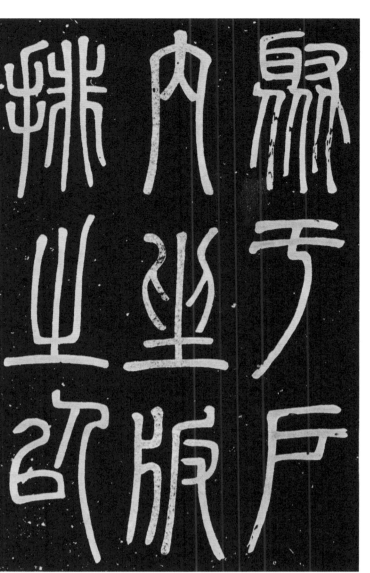

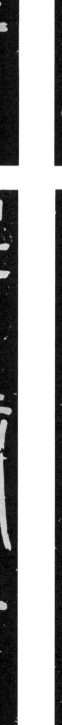

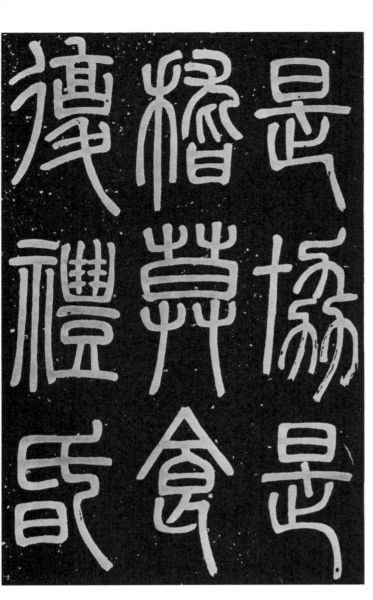

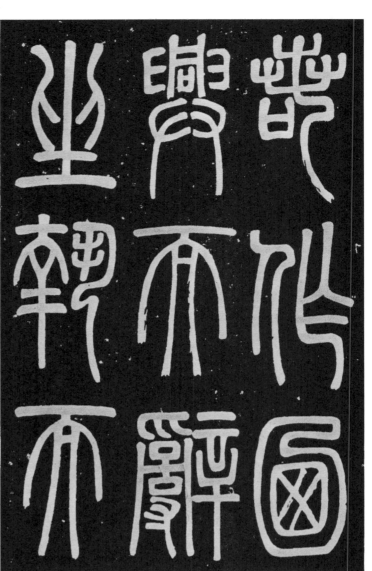

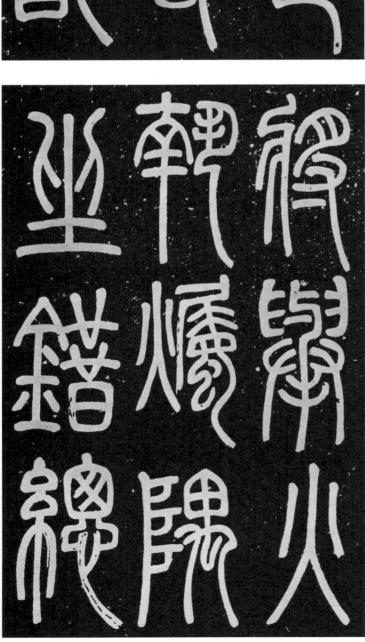

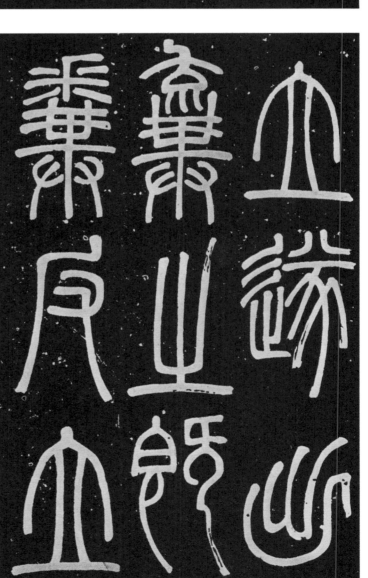

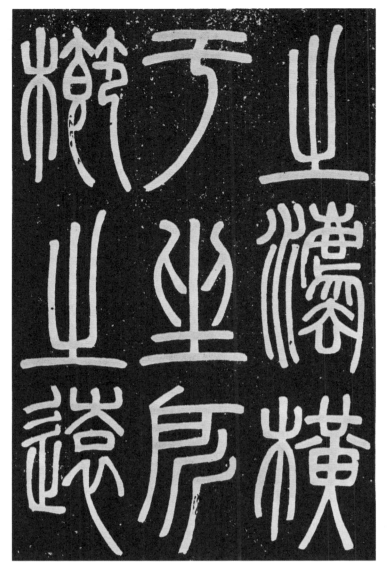

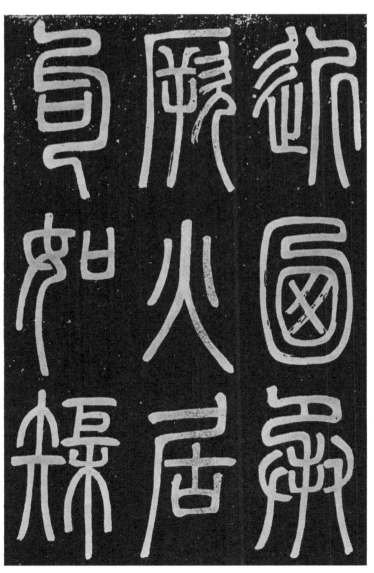

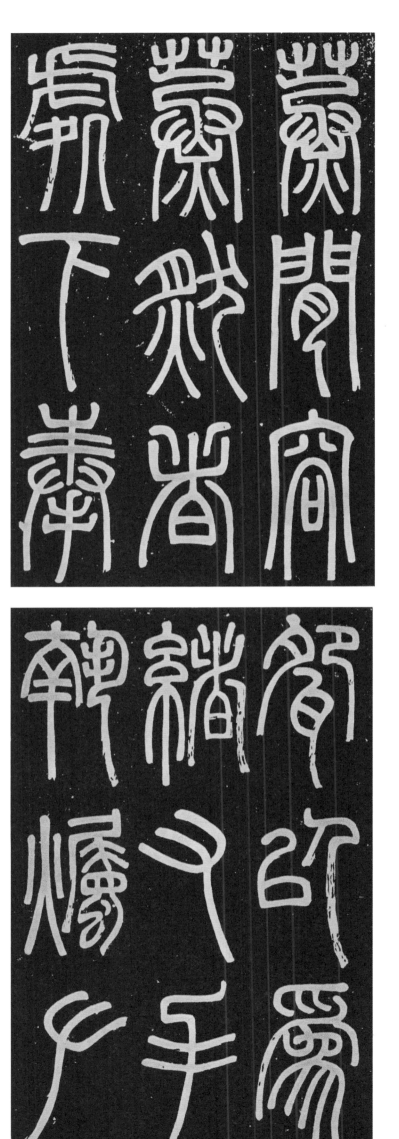

之法，横于坐所。栵之远近，乃承厥火。居句如矩，蒸间容蒸。然者处下，奉碗以为绪。右手执烛，左

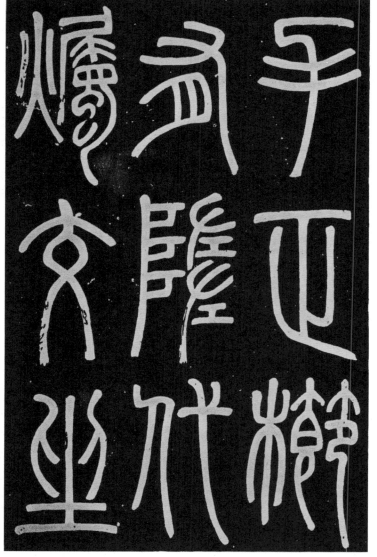

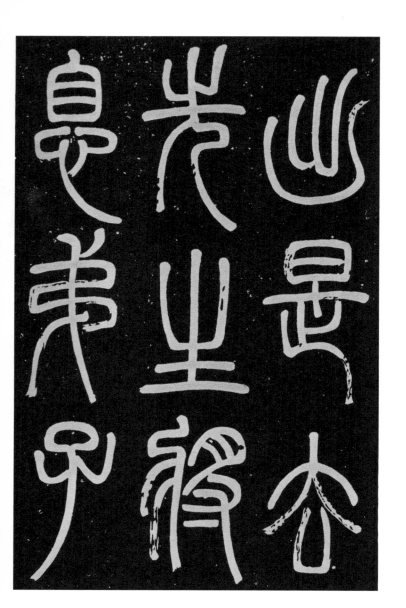

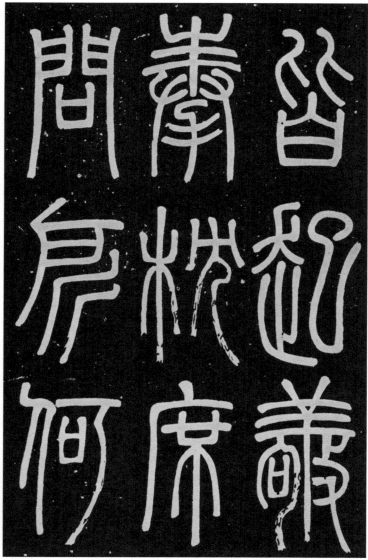

止。俶衽则请，有常则不。先生既息，各就其友。相切相磋，各长其仪。周则复始，是谓弟子之纪。

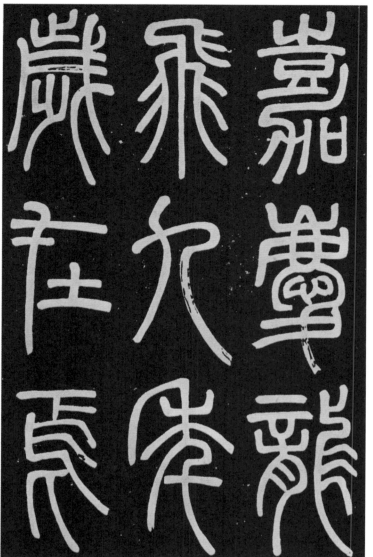

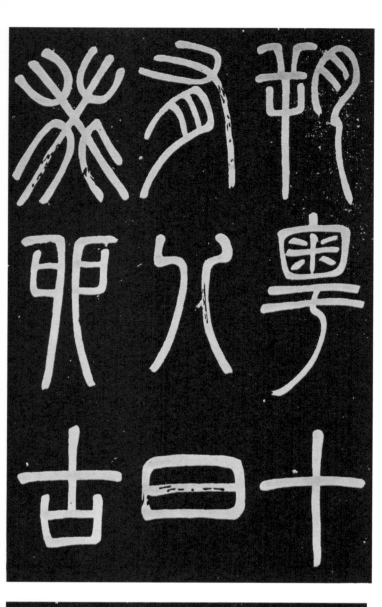

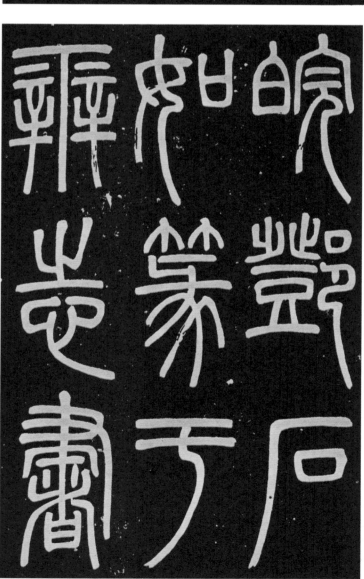

嘉庆龙飞九年，岁在焉逢困敦十有壹月，丙戌朔粤十有八日癸卯，古皖邓石如篆于辨志书

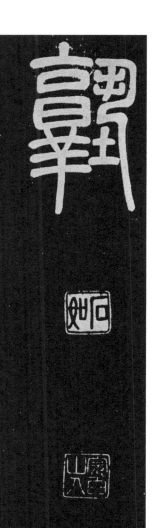

塾。

曩聞安吳師云完白山人曾以宣紙寫弟
子職一通生平傑作紙質三重山人筆力
透紙背揭開次層墨跡真豪髮不缺一付
江陰暨陽書院一藏某氏讓之曾轉借浮
臨而刀不能得今歸兩罍軒主人 嗣君
芩薌世兄肆力此業甚深過庭 請列

此吾友歸安吳平高觀家丙并茻以人晚
年起祜㣲樓官氏世居 传是手秋白山
東平老如三月歸皖明年卒年六十有三
羁志丰鑑卅江陰暨陽書院弟名廿同治
甲子主秋後三口元和邧文桥吳知㳇杝
同觀㳄并後

以公同志誠盛舉也拓本寄示欣忭題之
同治六年三月癸望儀徵後學吳讓之
謹記

千

天

宇

日

千字文 天地玄黄，宇宙洪荒。日月盈昃，

字

地

宙

月

文

玄

洪

盈

黄

荒

昃

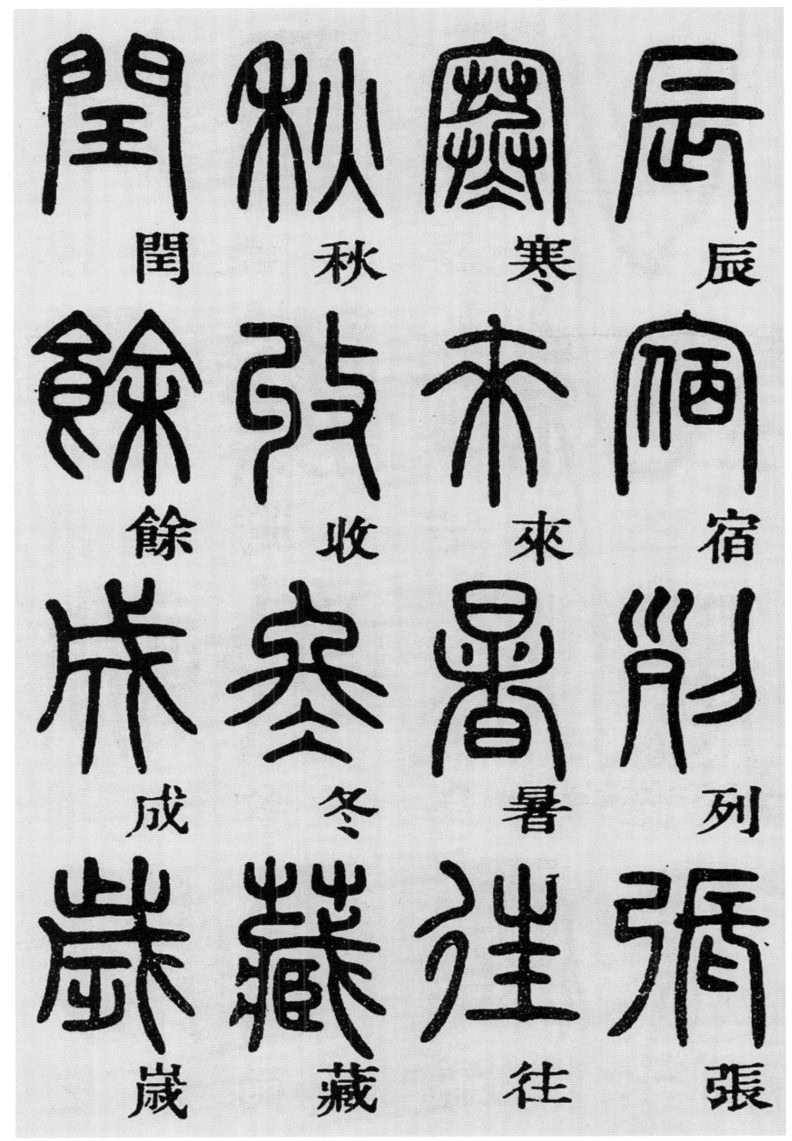

闰　秋　寒　辰

餘　弦　來　宿

成　收　暑　列

歲　藏　往　張

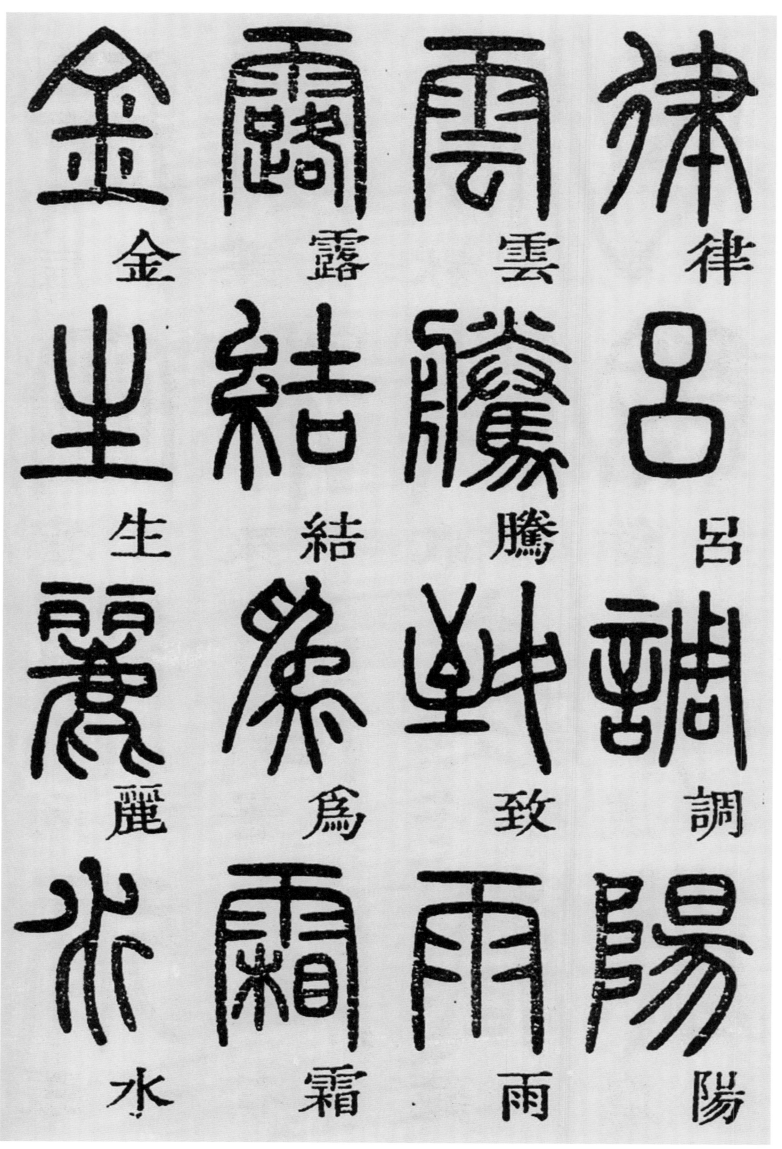

律

吕

調

陽

雲

騰

致

雨

露

結

爲

霜

金

生

麗

水

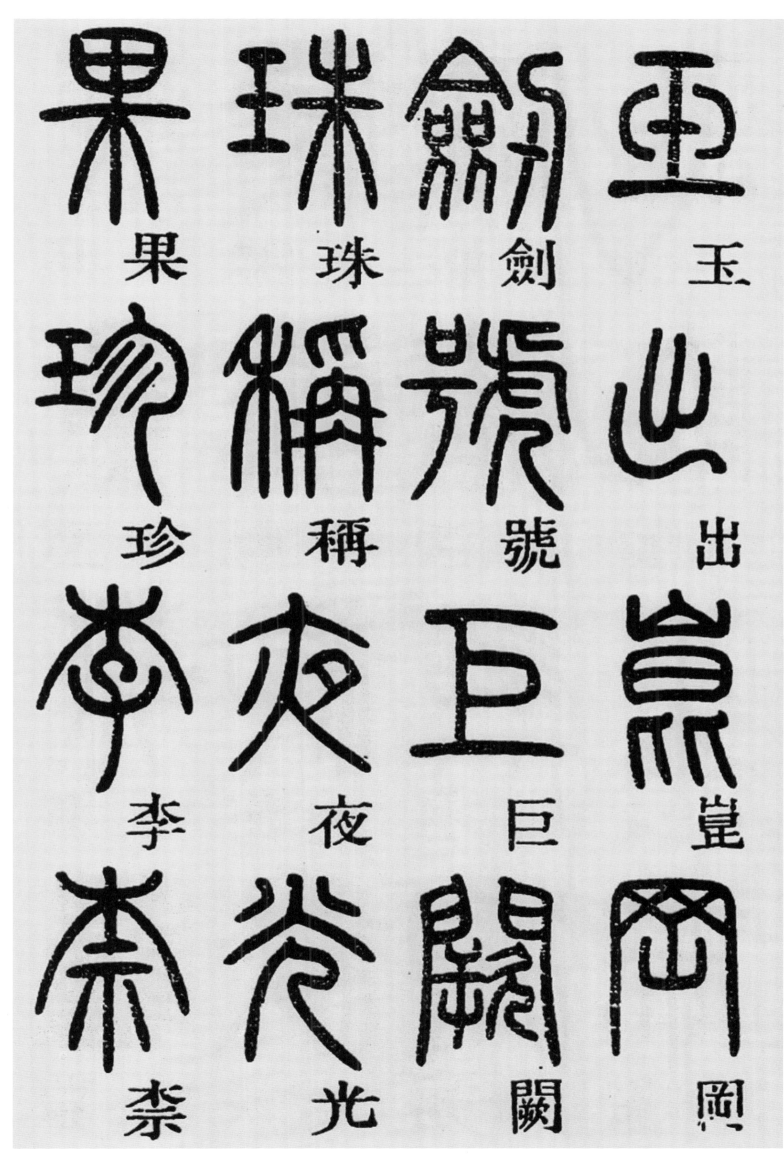

玉

出

崑

冈

劍

號

巨

闕

珠

稱

夜

光

果

珍

李

柰

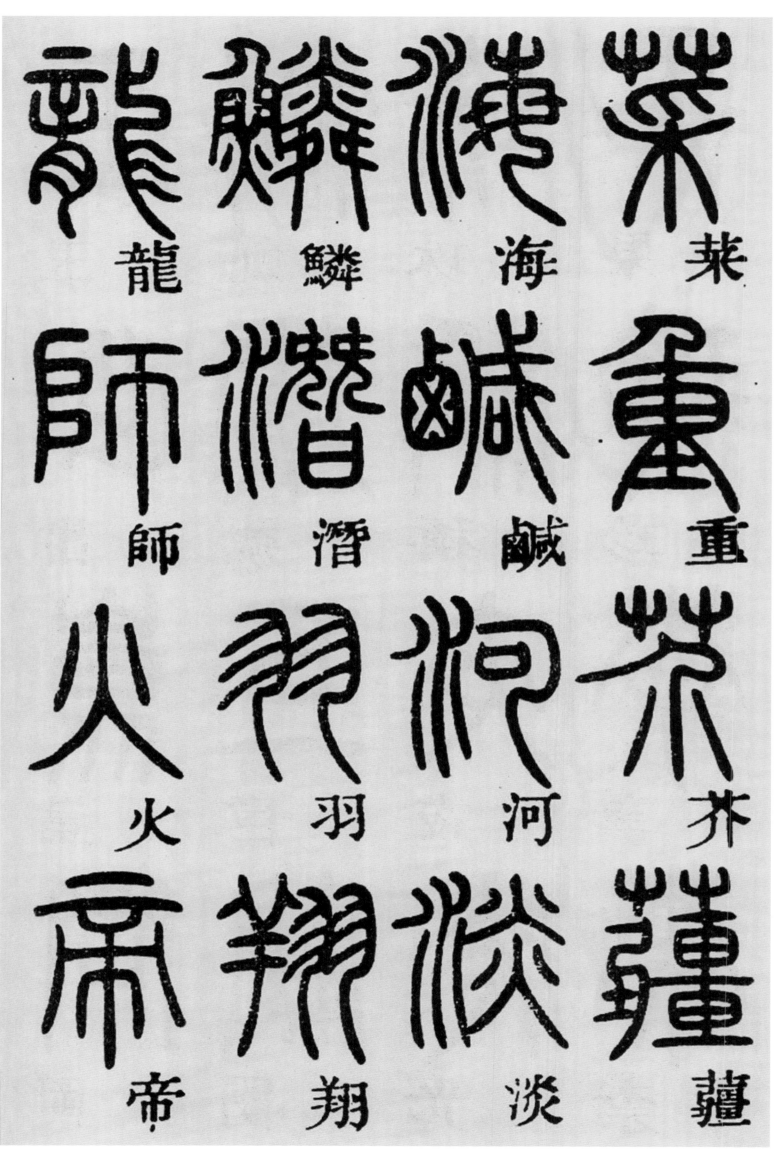

龍

鱗

海

菜

師

潜

鹹

重

火

羽

河

芥

帝

翔

淡

薑

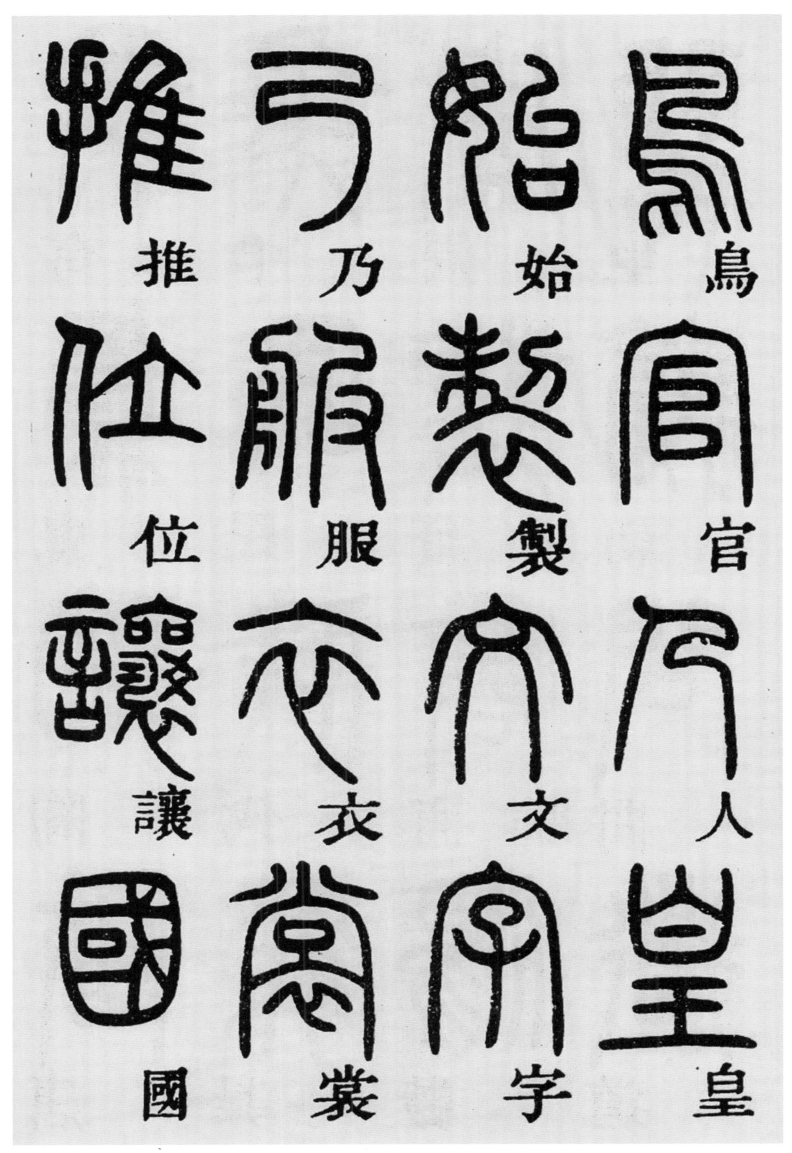

鳥 官 人 皇

始 製 文 字

乃 服 衣 裳

推 位 讓 國

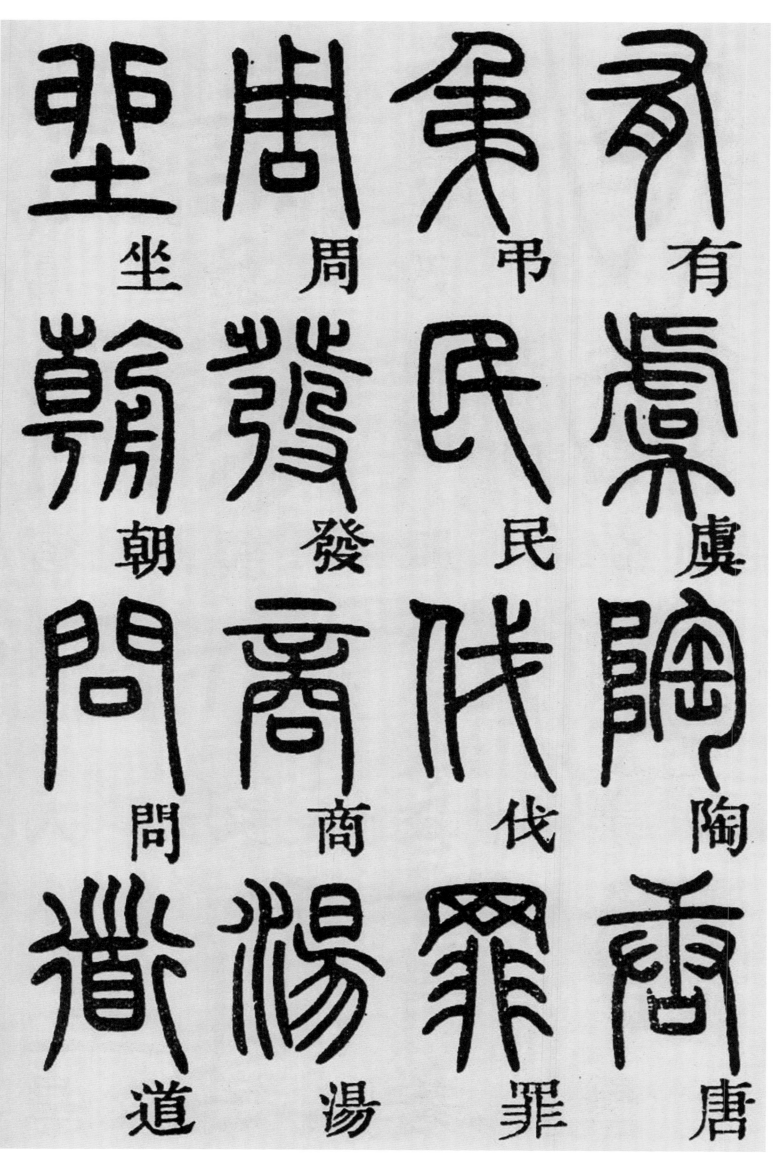

坐　周　弔　有

朝　發　民　虞

問　商　伐　陶

道　湯　罪　唐

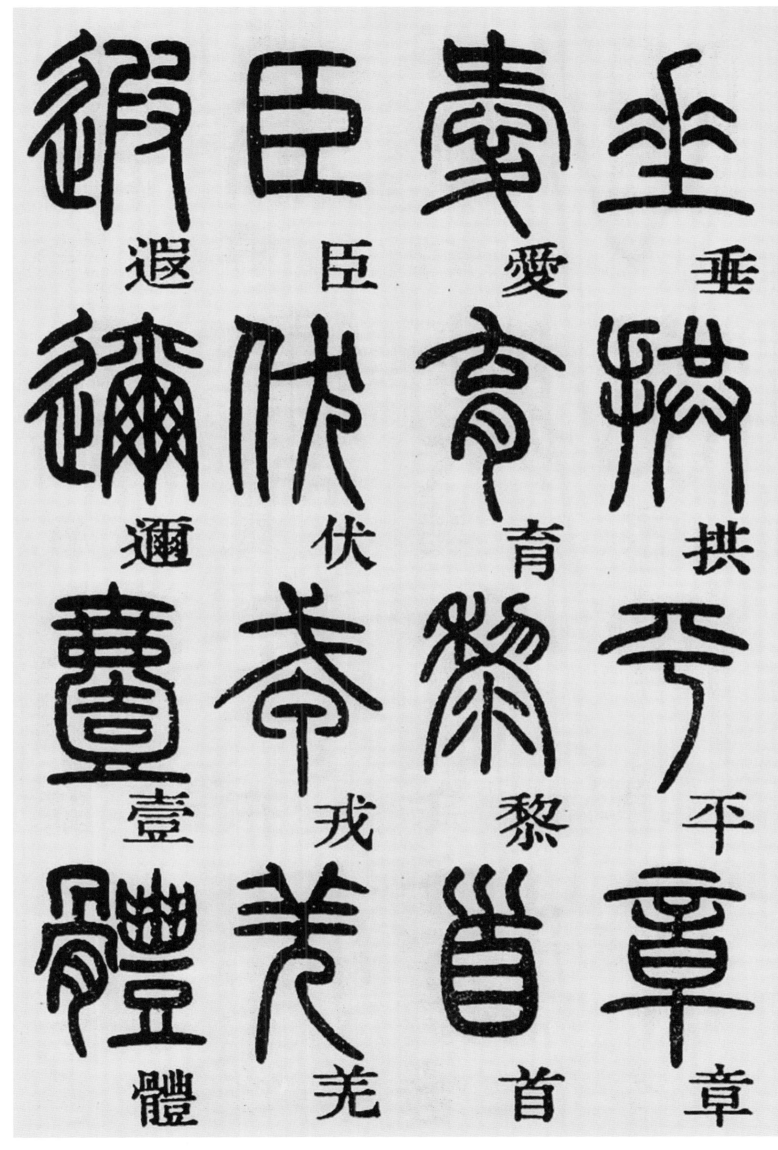

垂拱平章。爱育黎首，臣伏戎羌。遐迩壹体，

垂

拱

平

章

愛

育

黎

首

臣

伏

戎

羌

遐

邇

壹

體

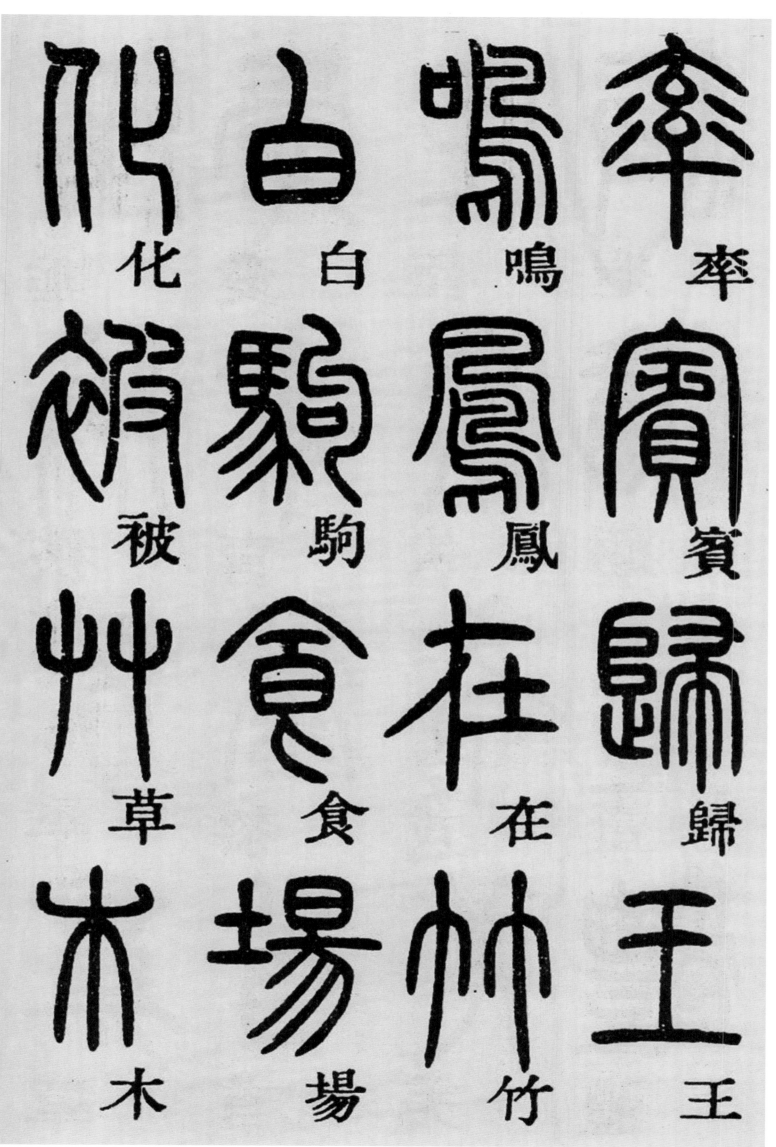

率

宾

鸣

化

白

凤

被

驹

在

草

食

竹

木

场

归

王

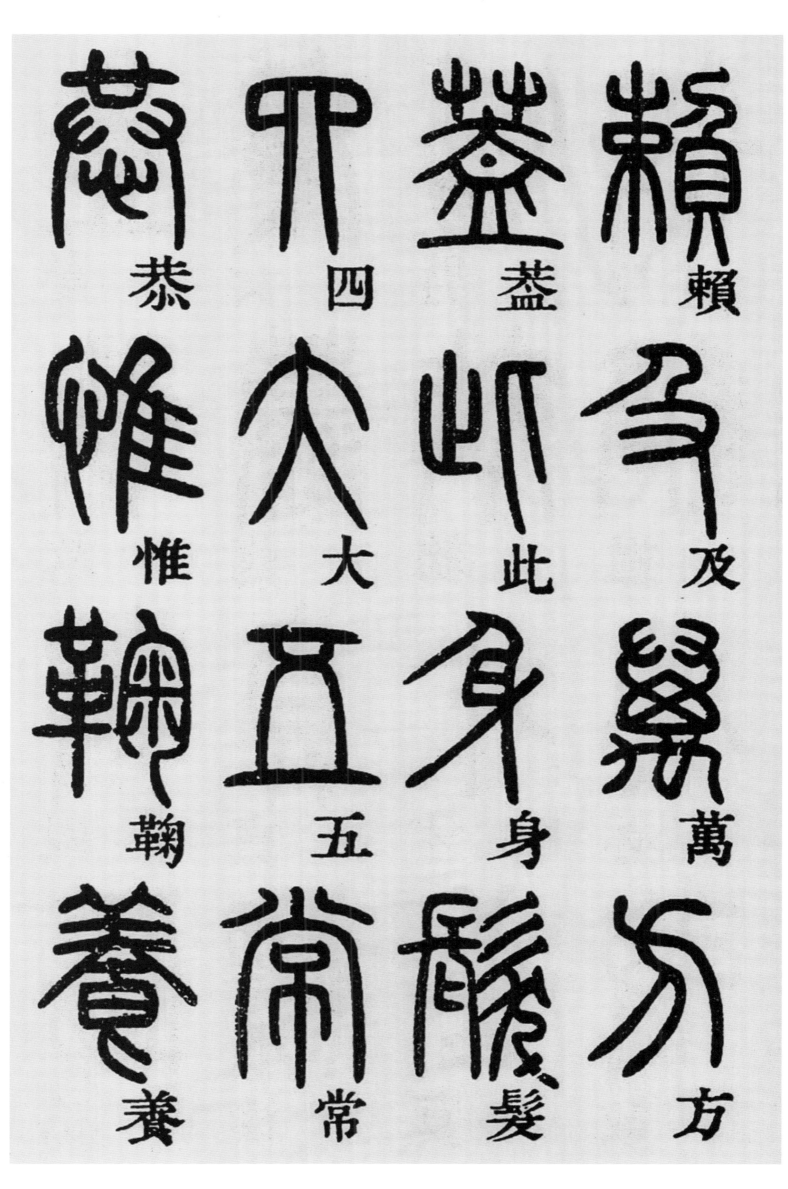

赖

及

萬

方

蓋

此

身

髮

恭

四

大

五

常

惟

鞠

養

岂　敢　毁　伤

女　慕　贞　洁

男　效　才　良

知　过　必　改

得

能

莫

忘

罔

谈

彼

短

靡

恃

己

长

信

使

可

覆

器

欲

难

墨

悲

丝

染

诗

赞

美

羔

羊

景

行

维

贤

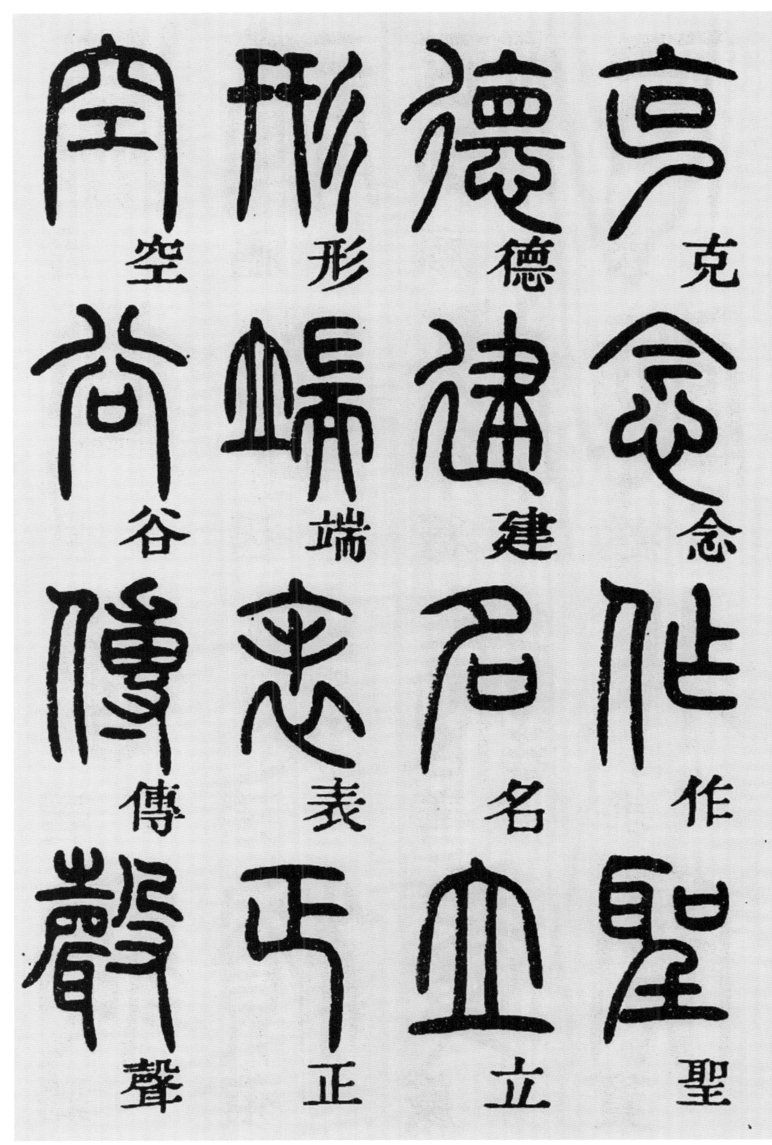

克　念　作　聖

德　建　名　立

形　端　表　正

空　谷　傳　聲

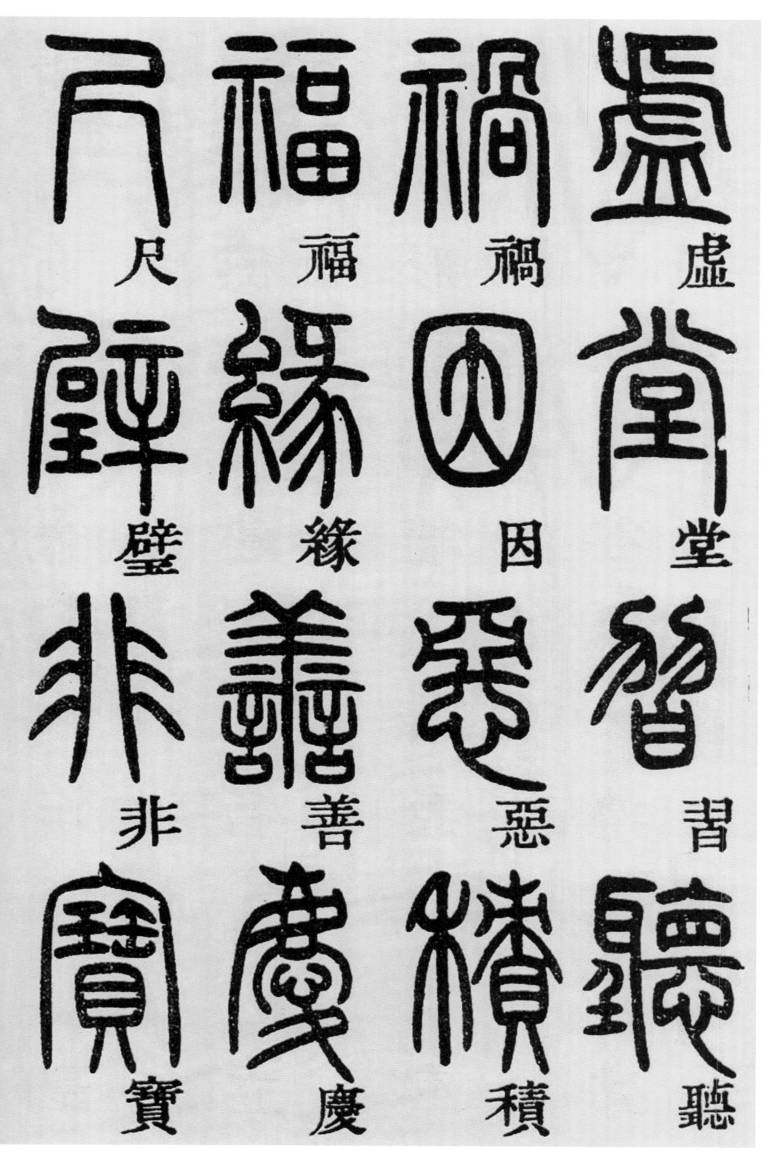

尺　福　禍　虛

璧　緣　因　堂

非　善　惡　習

寶　慶　積　聽

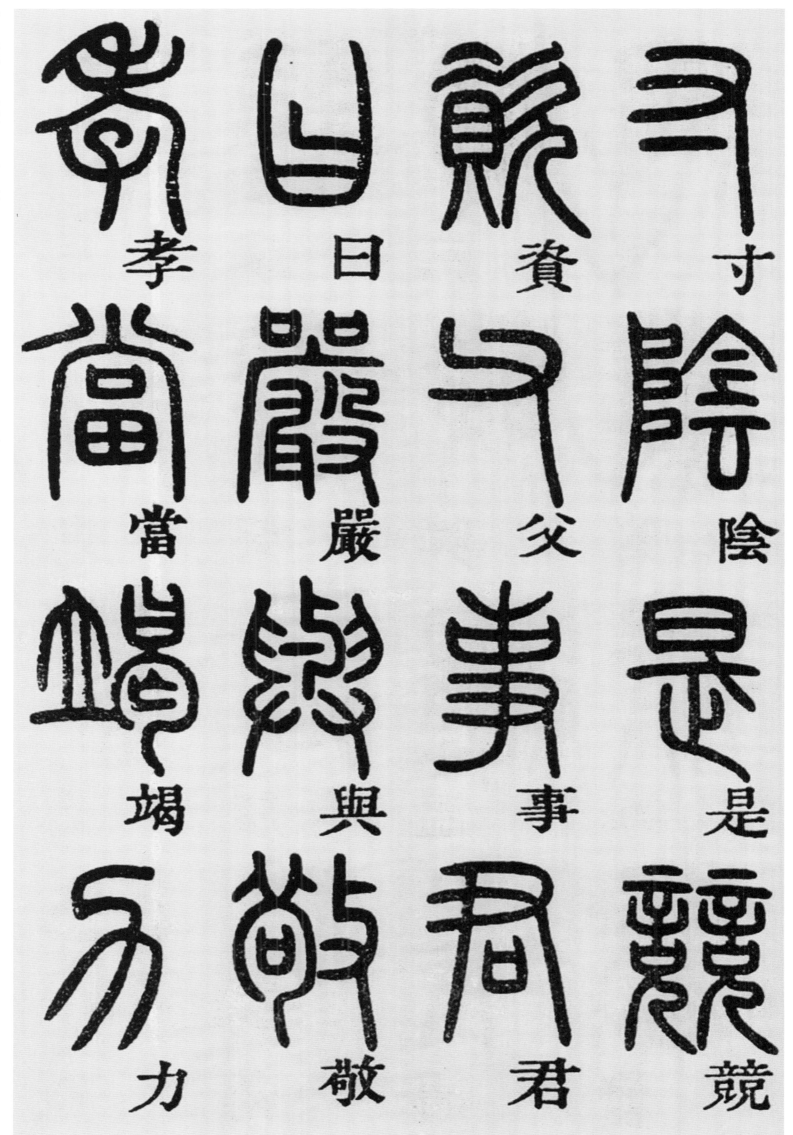

寸阴是竞。资父事君，曰严与敬。孝当竭力，

寸 阴 是 竞 资 父 事 君 曰 严 与 敬 孝 当 竭 力

忠

则

尽命

似

临

深

履

薄

夙

兴

温

清

似

兰

斯

馨

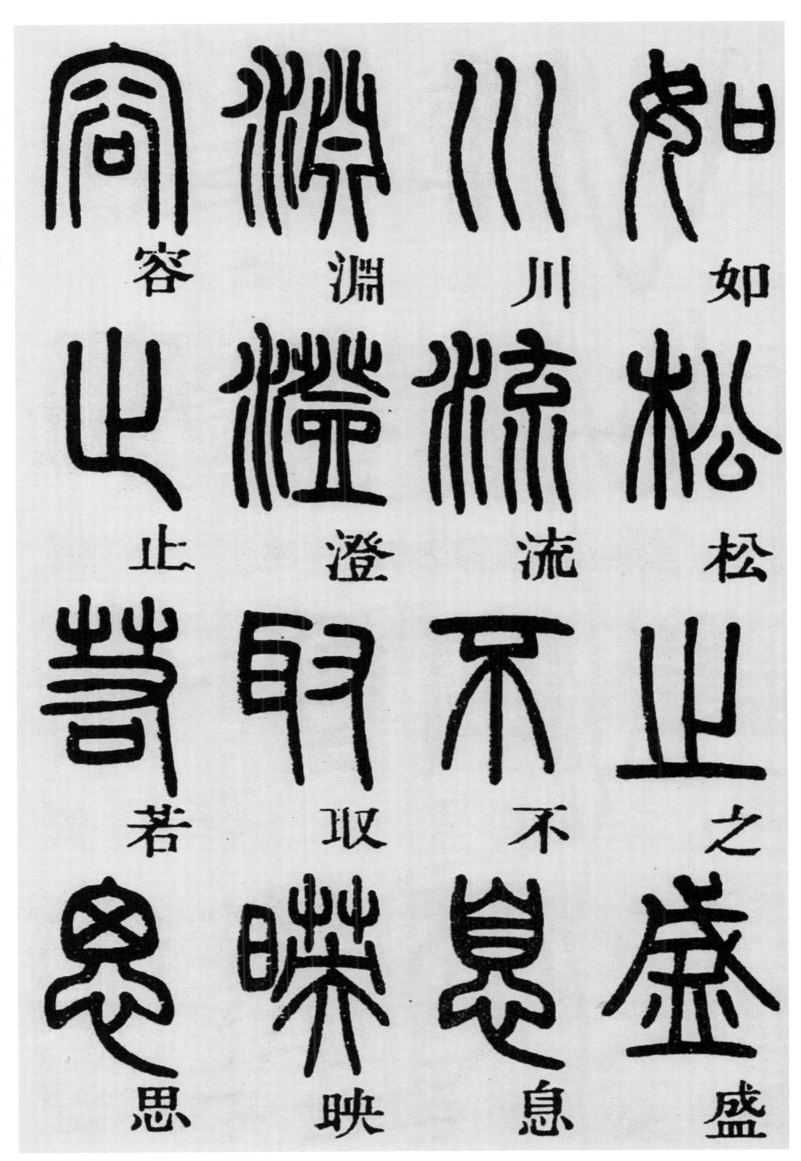

如　松　之　盛

川　流　不　息

渊　澄　取　映

容　止　若　思

榮	慎	篤	言
業	終	初	辭
所	宜	誠	安
基	令	美	定

籍

甚

無

竟

學

優

登

仕

攝

職

從

政

存

以

甘

棠

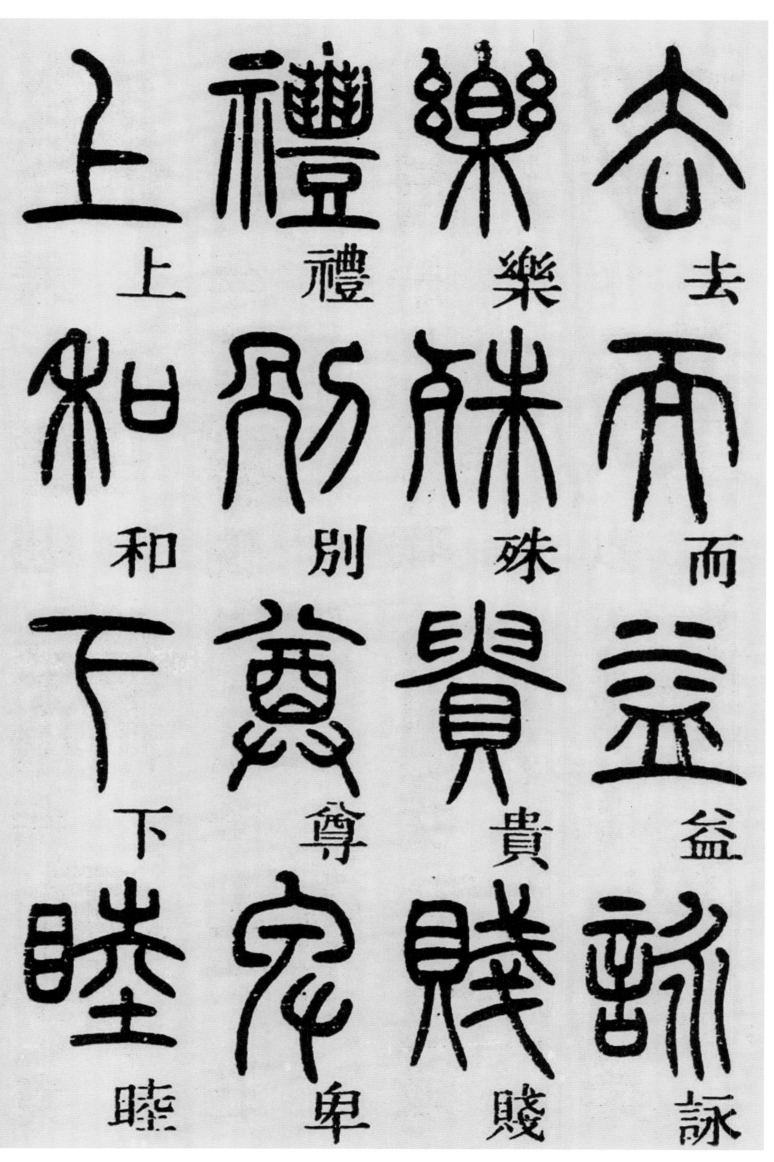

上 和 下 睦
禮 別 尊 卑
樂 殊 貴 賤
去 而 益 詠

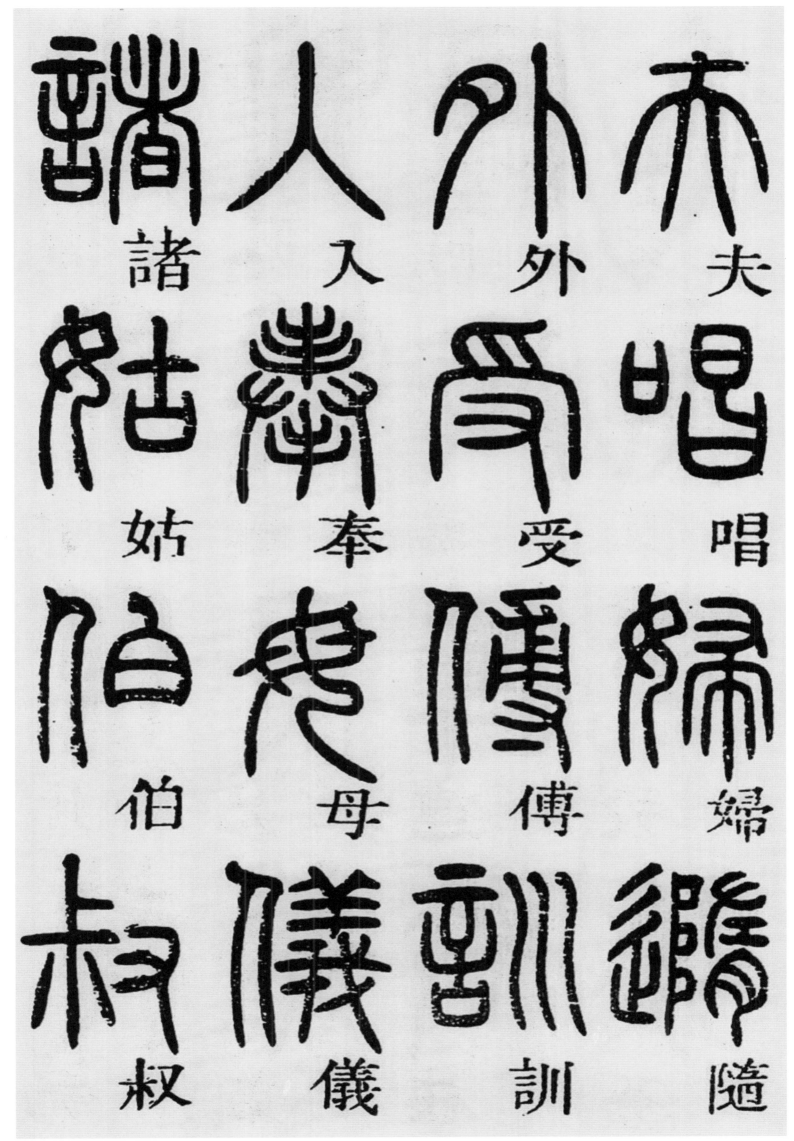

夫唱

妇随

外受

傅训

入奉

母仪

诸姑

伯叔

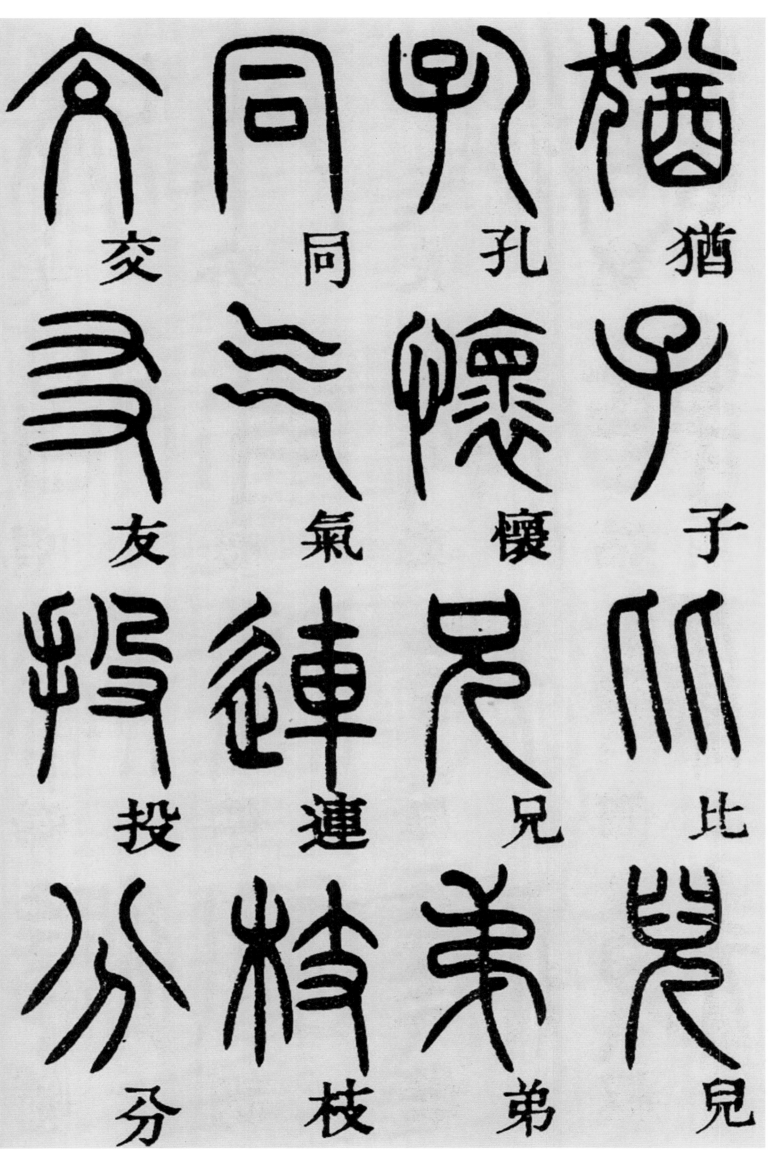

犹子比儿。孔怀兄弟，同气连枝。交友投分，

猶　子　比　兒

孔　懷　兄　弟

同　氣　連　枝

交　友　投　分

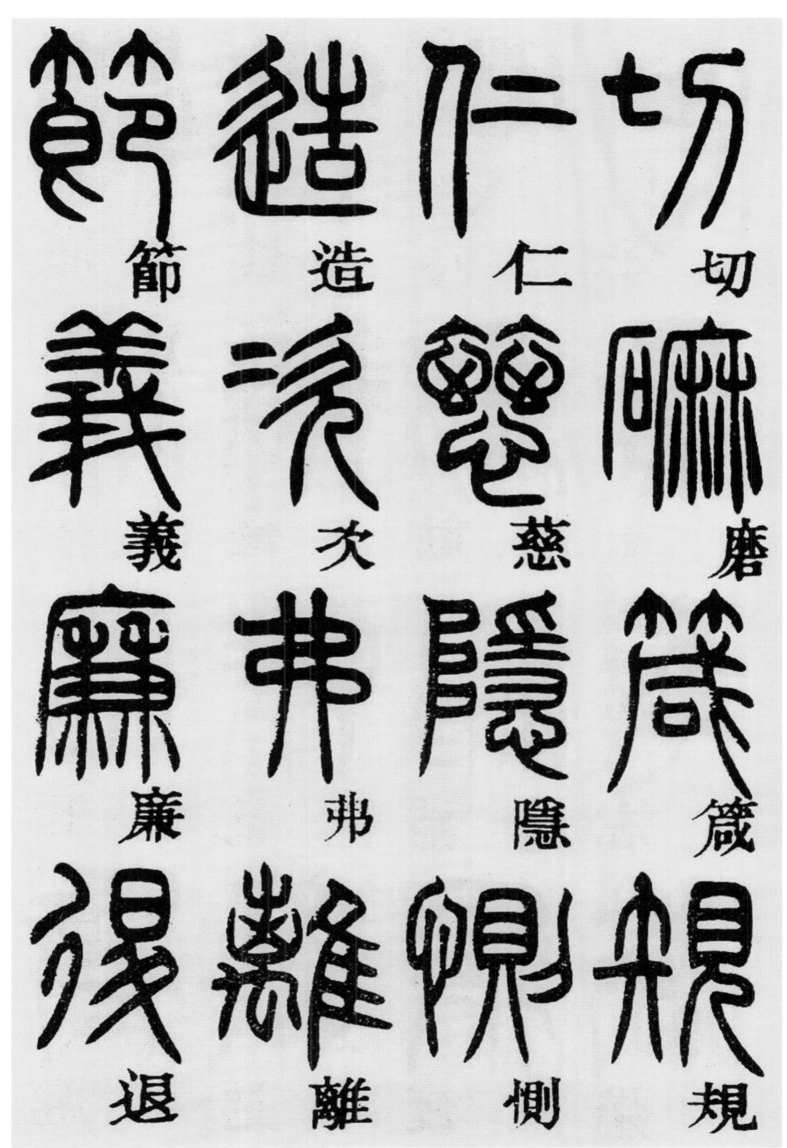

切

磨

箴

规

仁

慈

隐

恻

造

次

弗

离

节

义

廉

退

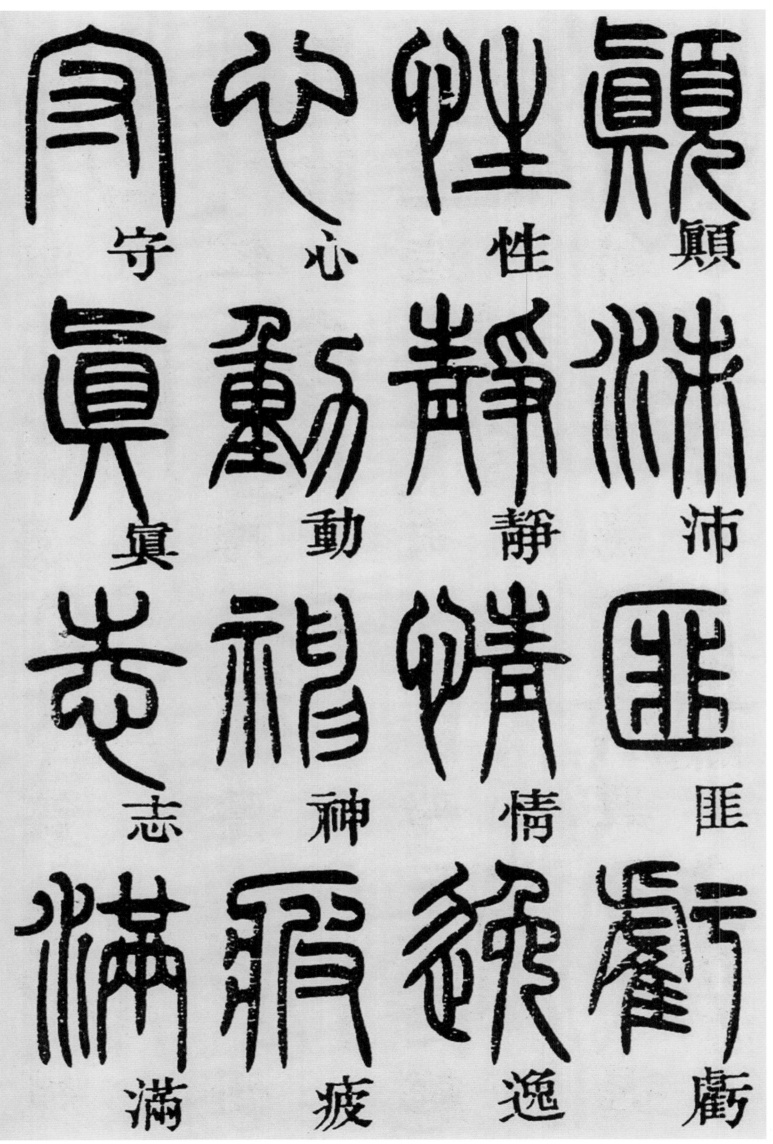

颠

沛

匪

亏

性

静

情

逸

心

动

神

疲

守

真

志

满

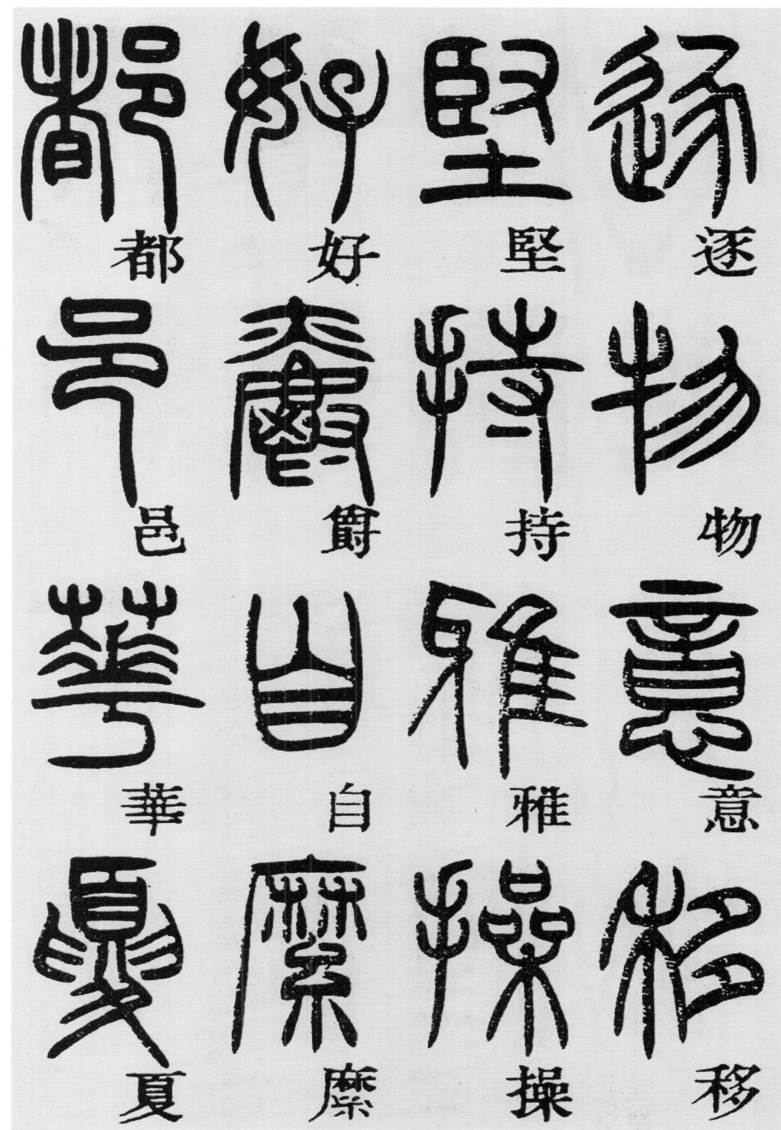

逐　物　意　移

坚　持　雅　操

好　爵　自　縻

都　邑　华　夏

东西二京。背邙面洛，浮渭据泾。宫殿盘郁，

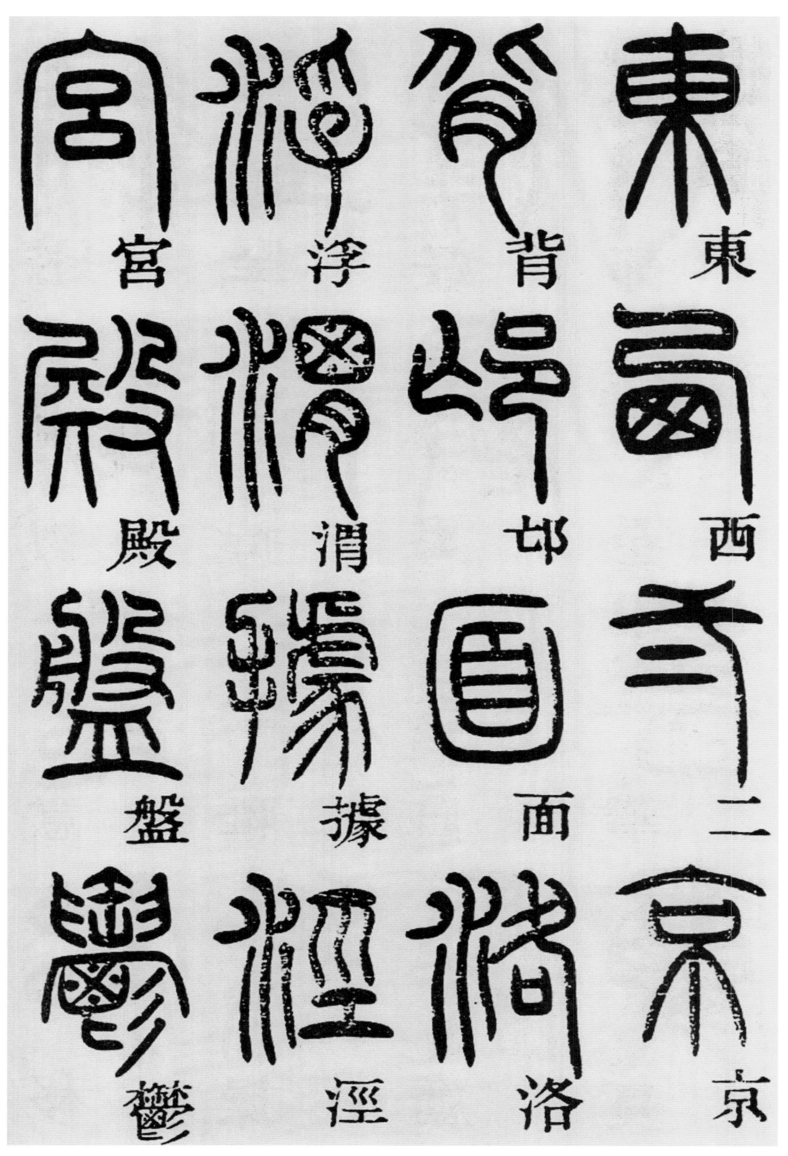

東

西

二

京

背

邙

面

洛

浮

渭

据

泾

宫

殿

盤

鬱

楼观飞惊。图写禽兽，画彩仙灵。丙舍傍启，

樓 觀 飛 驚

圖 寫 禽 獸

畫 彩 仙 靈

丙 舍 傍 啟

甲

帐

对

楹

肆

筵

设

席

鼓

瑟

吹

笙

升

阶

纳

陛

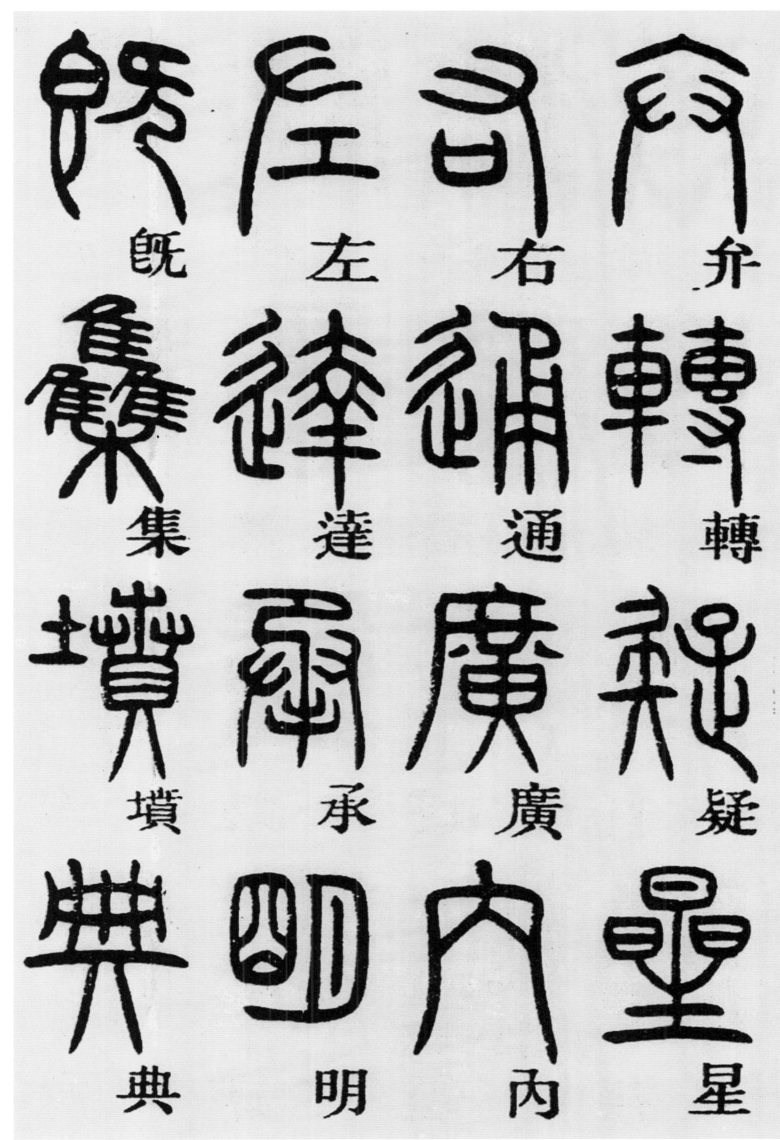

弁 轉 疑 星

右 通 廣 內

左 達 承 明

既 集 墳 典

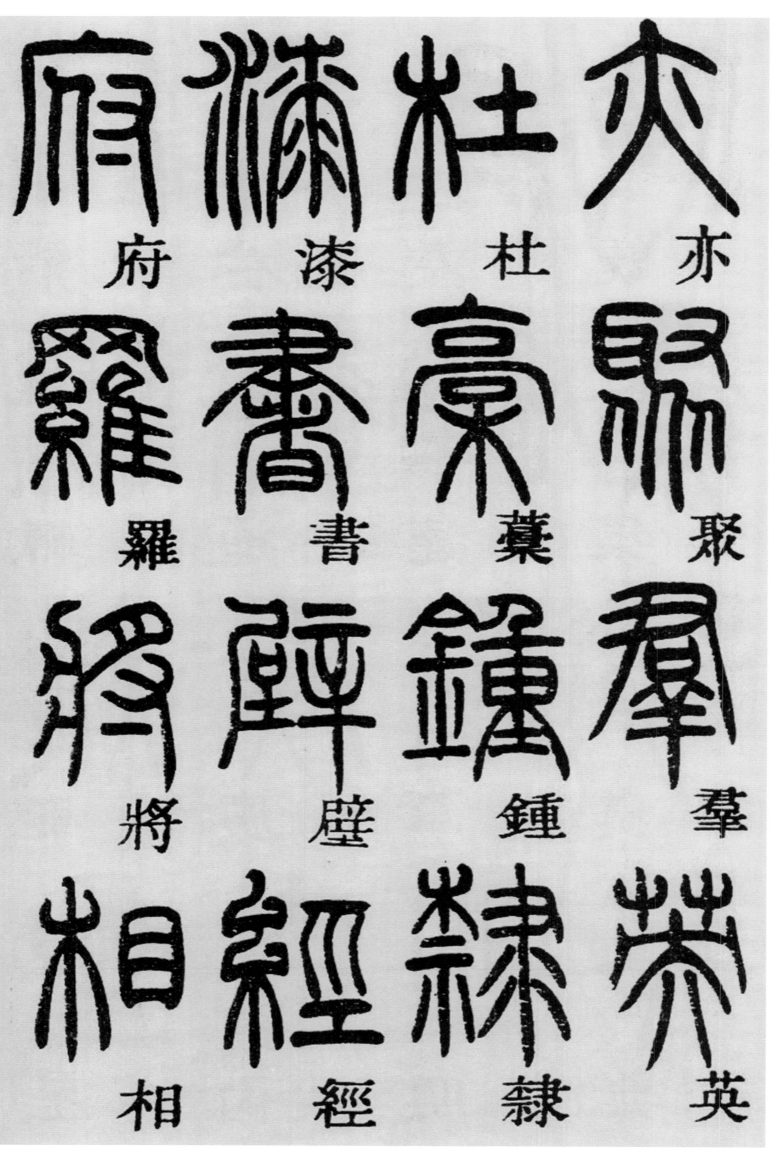

府　漆　杜　亦

罗　书　藁　聚

将　壁　钟　群

相　经　隶　英

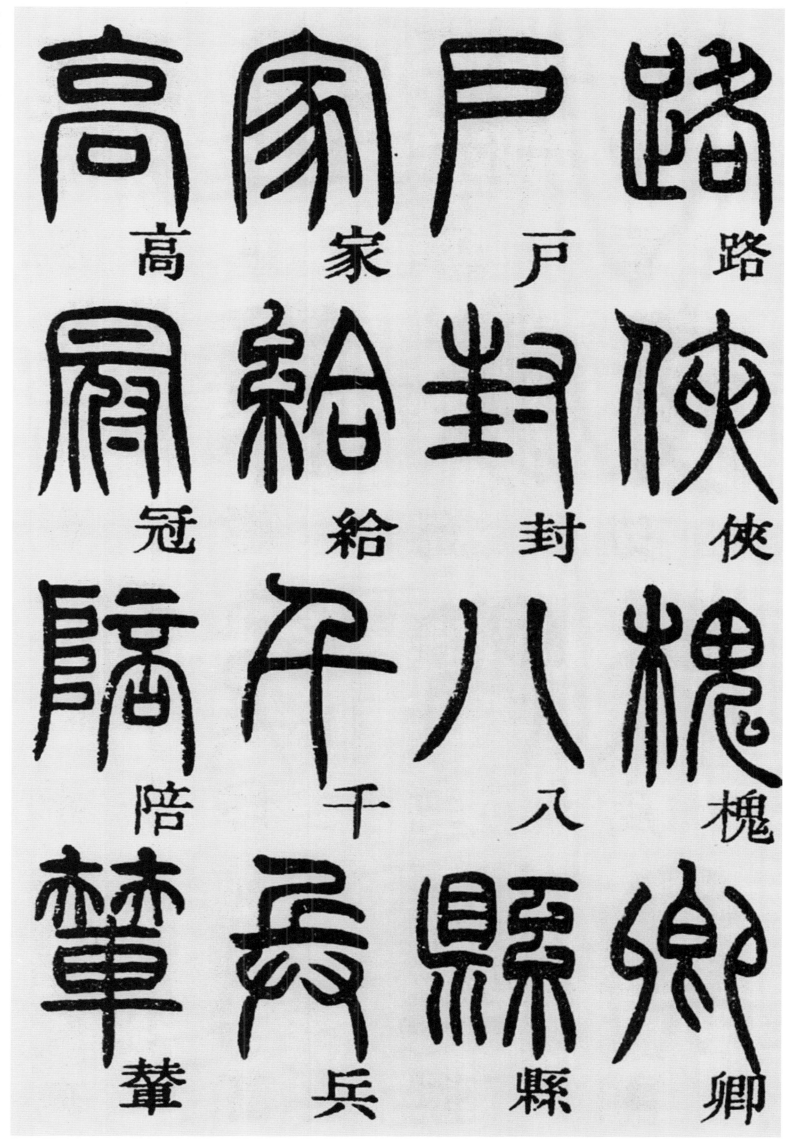

路 侠 槐 卿

户 封 八 县

家 给 千 兵

高 冠 陪 辇

策	車	世	驅
功	駕	祿	毂
茂	肥	侈	振
實	輕	富	缨

奄　佐　磻　勒

宅　時　溪　碑

曲　阿　伊　刻

阜　衡　尹　銘

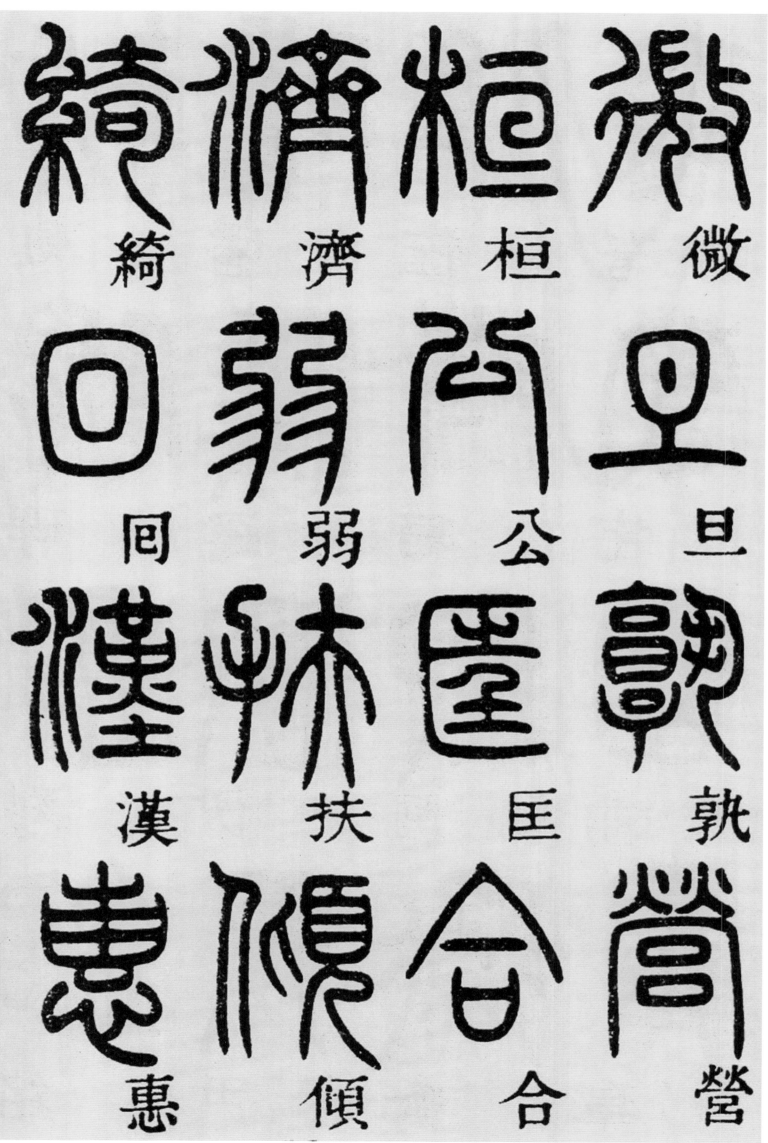

绮

回

同

漢

惠

濟

弱

扶

傾

桓

公

匡

合

微

旦

孰

營

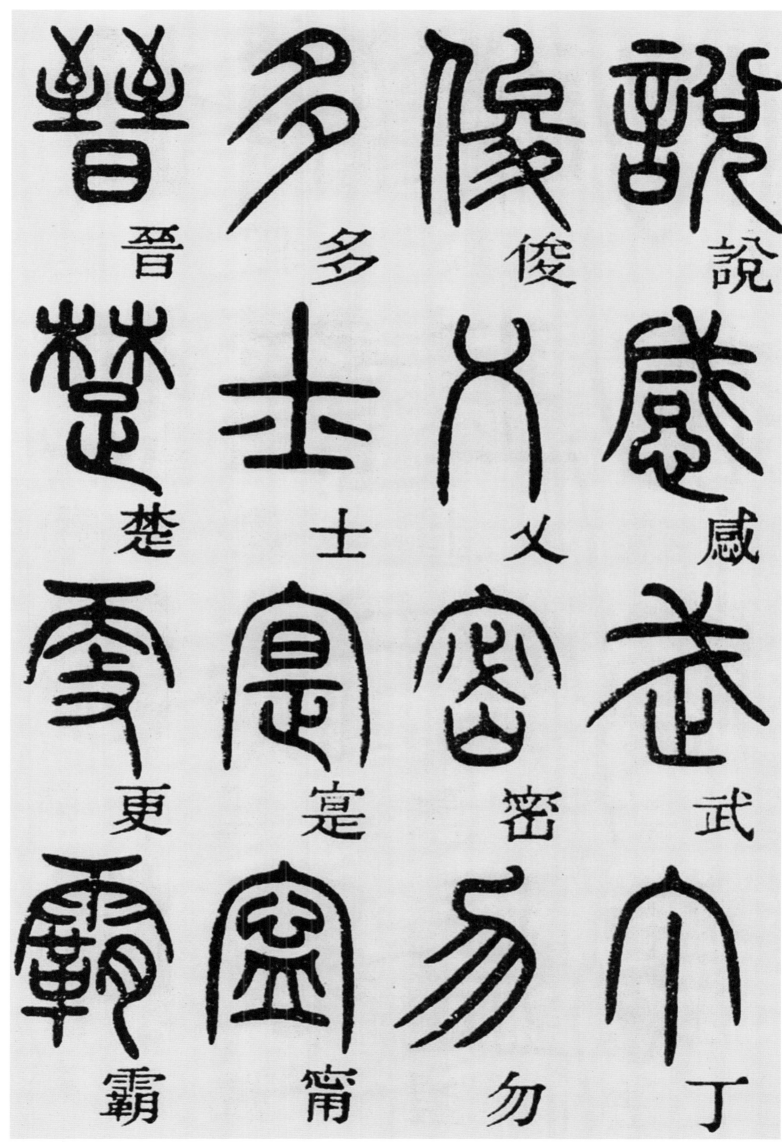

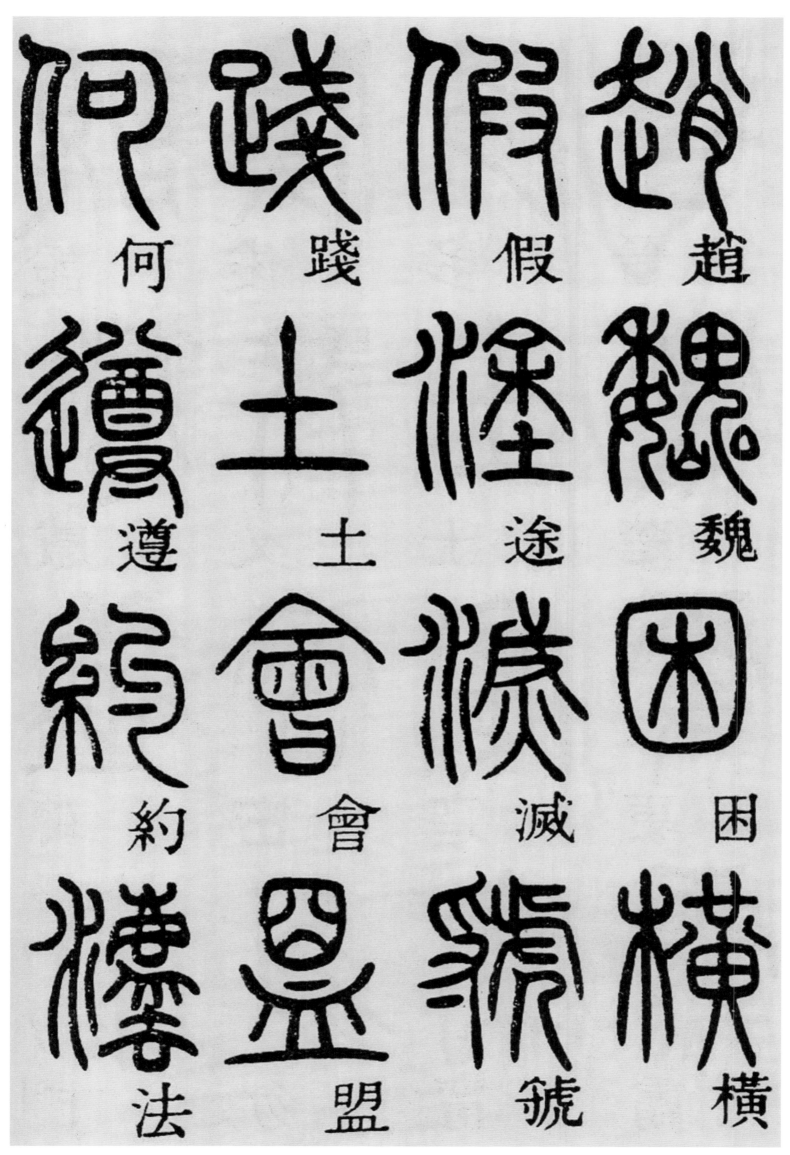

赵

魏

困

横

假

途

灭

虢

践

土

会

盟

何

遵

约

法

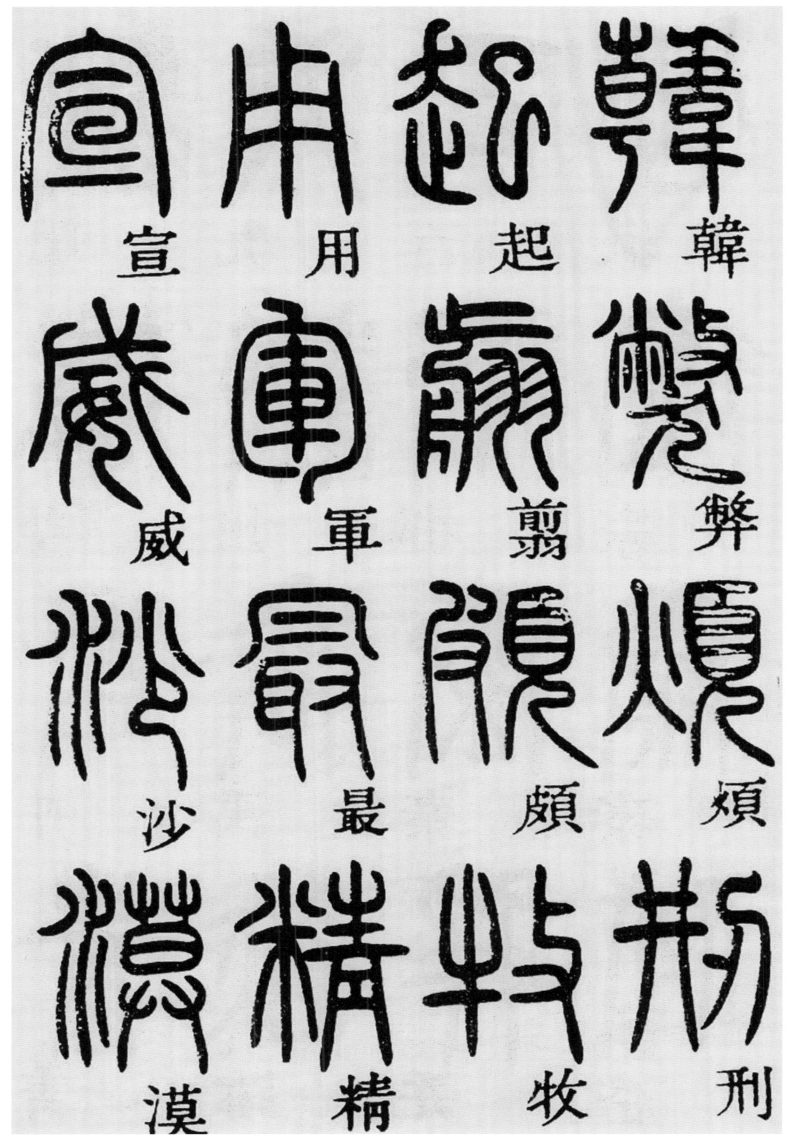

宣　　用　　起　　韩

威　　军　　翦　　弊

沙　　最　　颇　　烦

漠　　精　　牧　　刑

馳　驰

譽　誉

丹　丹

青　青

大　九

州　州

禹　禹

跡　迹

百　百

郡　郡

秦　秦

并　并

嶽　岳

宗　宗

泰　泰

岱　岱

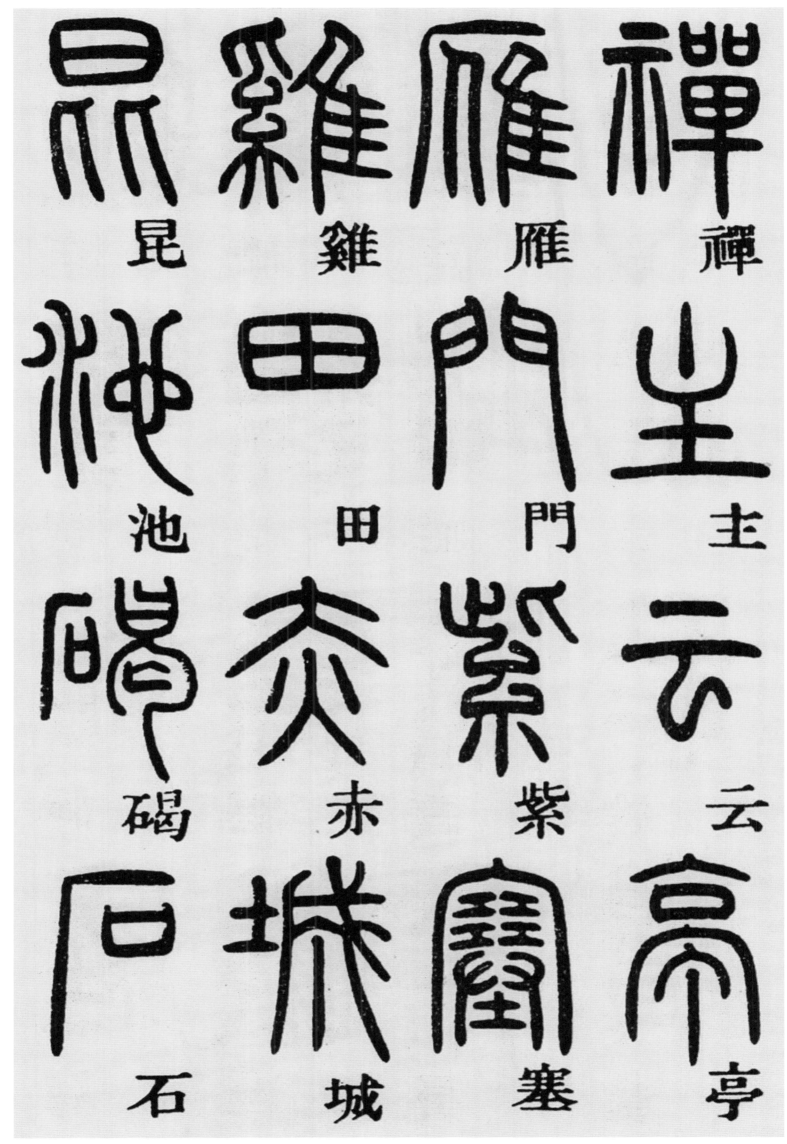

禅　主　云　亭

雁　门　紫　塞

鸡　田　赤　城

昆　池　碣　石

鉅 鉅
野 野

曠 曠
遠 遠
緜 緜
邈 邈

巖 巖
岫 岫
杳 杳
冥 冥

治 治
本 本
於 於
農 農

洞 洞
庭 庭

稅　我　俶　務

熟　藝　載　兹

貢　黍　南　稼

新　稷　畝　穡

庶	史	孟	劝
几	鱼	轲	赏
中	秉	敦	黜
庸	直	素	陟

贻

鑑

聆

劳

厥

貌

音

谦

嘉

辩

察

谨

猷

色

理

敕

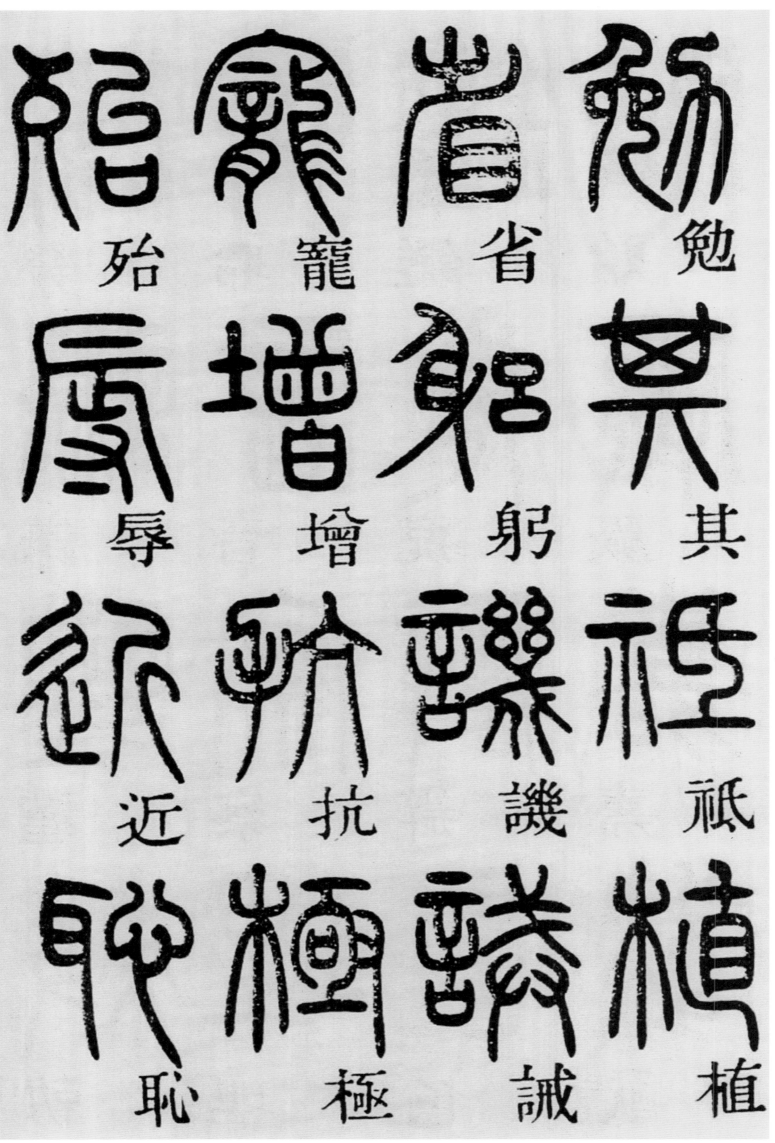

勉

其

祖

植

省

躬

讥

誡

寵

增

抗

極

殆

辱

近

恥

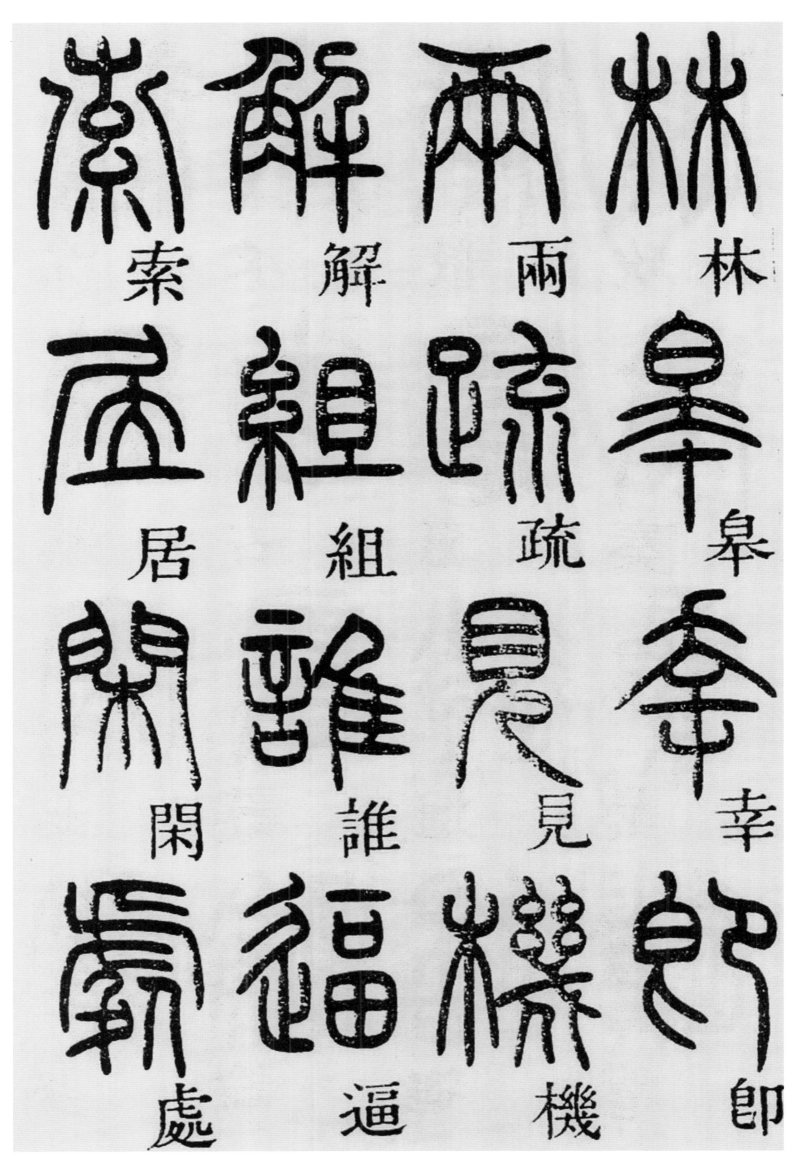

林

皋

幸

即

两

疏

见

机

解

组

谁

逼

索

居

闲

处

沈

默

寂

寥

求

古

寻

論

散

慮

逍

遙

欣

奏

纍

遣

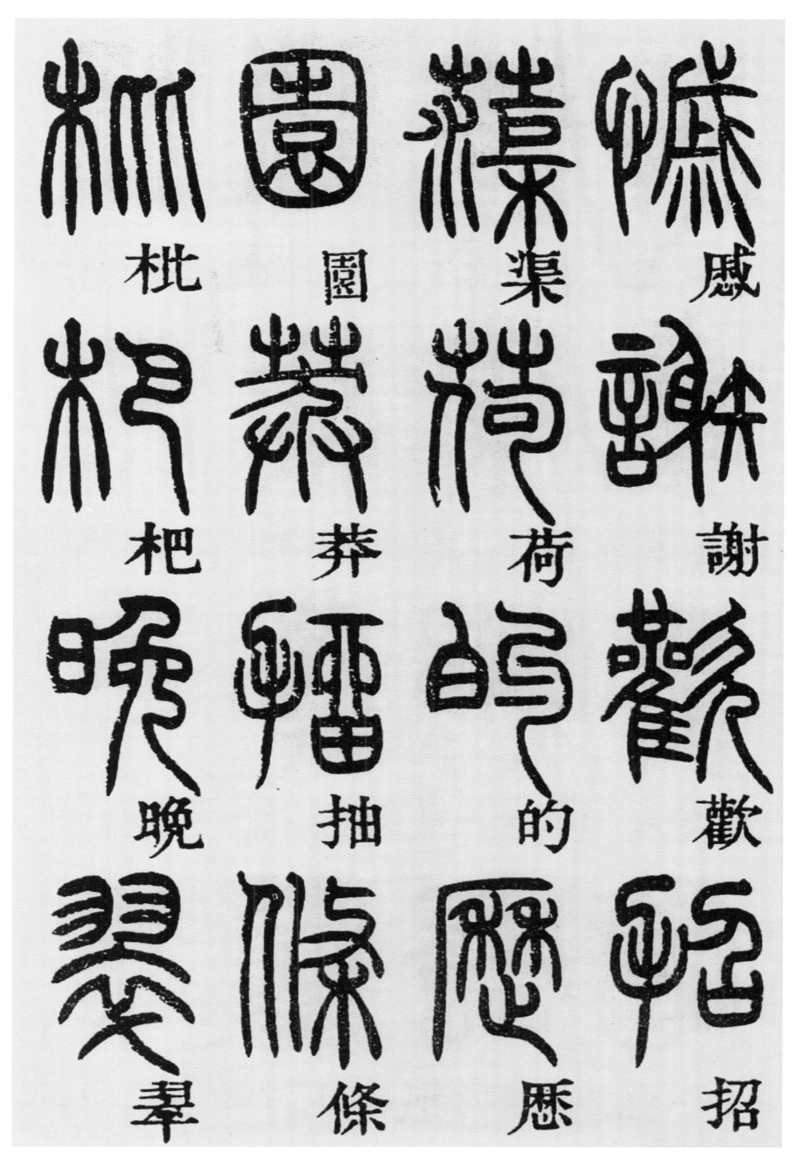

枇　　　園　　　渠　　　戚

杷　　　莽　　　荷　　　謝

晚　　　抽　　　的　　　歡

翠　　　條　　　歷　　　招

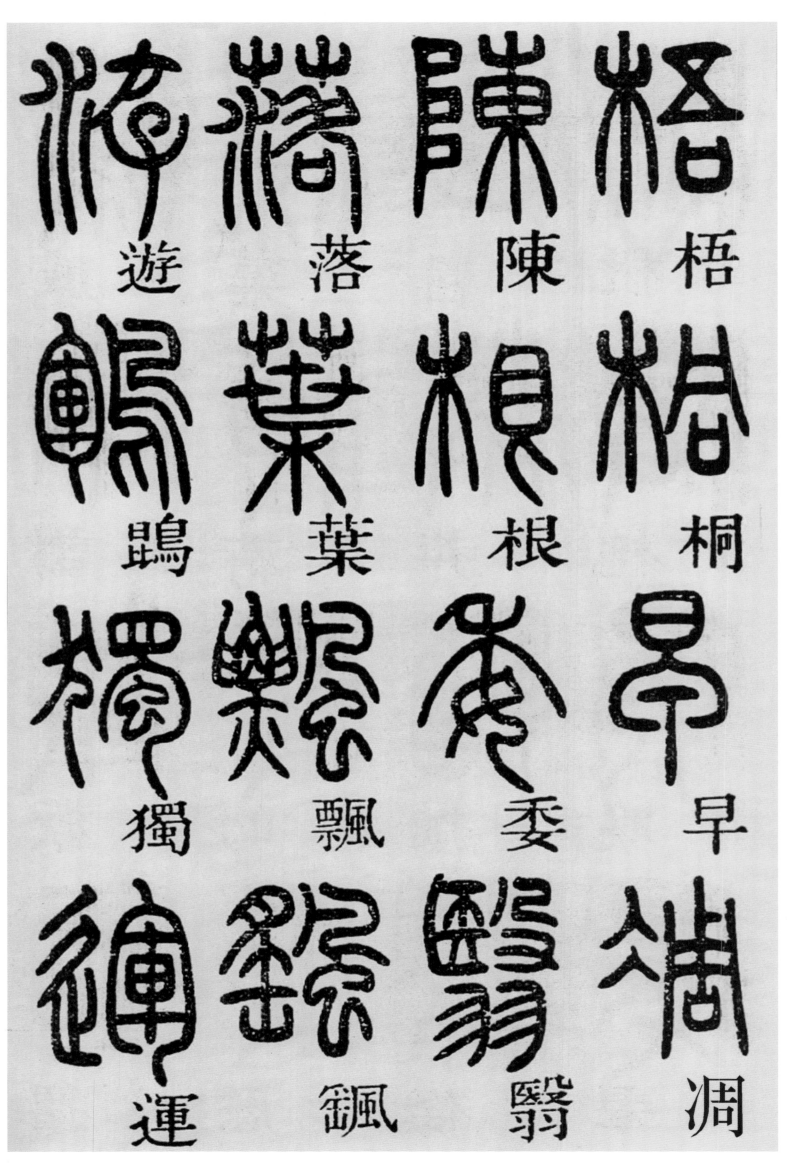

梧

桐

早

凋

陳

根

委

翳

落

葉

飄

飖

遊

鵾

獨

運

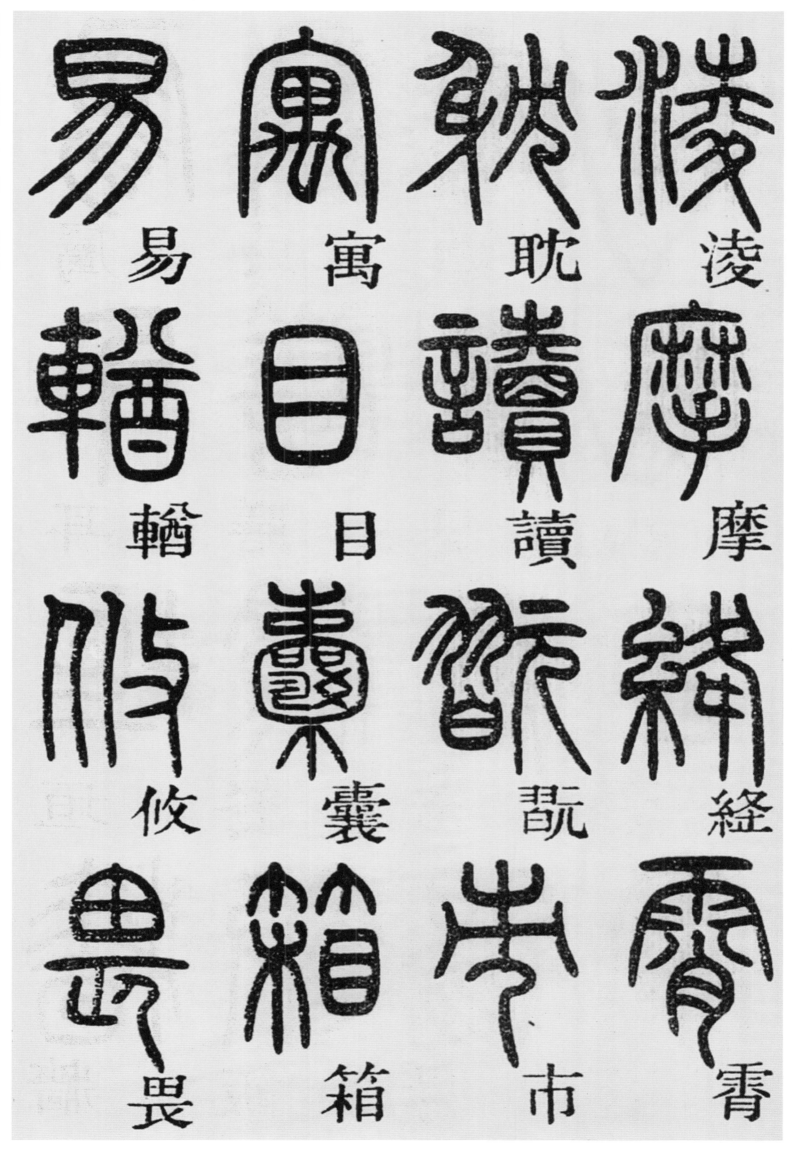

凌摩绛霄。耽读玩市，寓目囊箱。易辐攸畏，

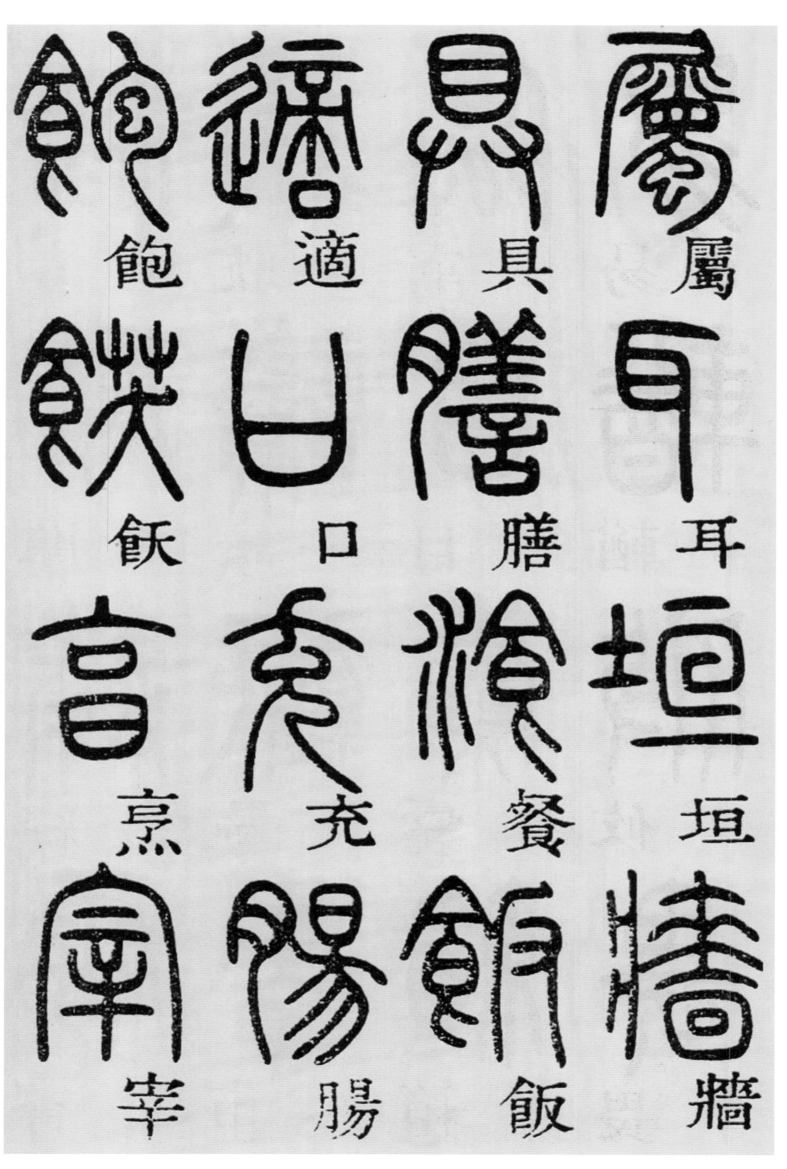

属　耳　垣　墙

具　膳　餐　饭

适　口　充　肠

饱　饫　烹　宰

饥厌糟糠。亲戚故旧，老少异粮。妾御绩纺，

妾

御

績

紡

老

少

異

糧

親

戚

故

舊

飢

厭

糟

糠

侍

巾

帷

房

纨

扇

员

絜

银

烛

炜

煌

昼

眠

夕

寐

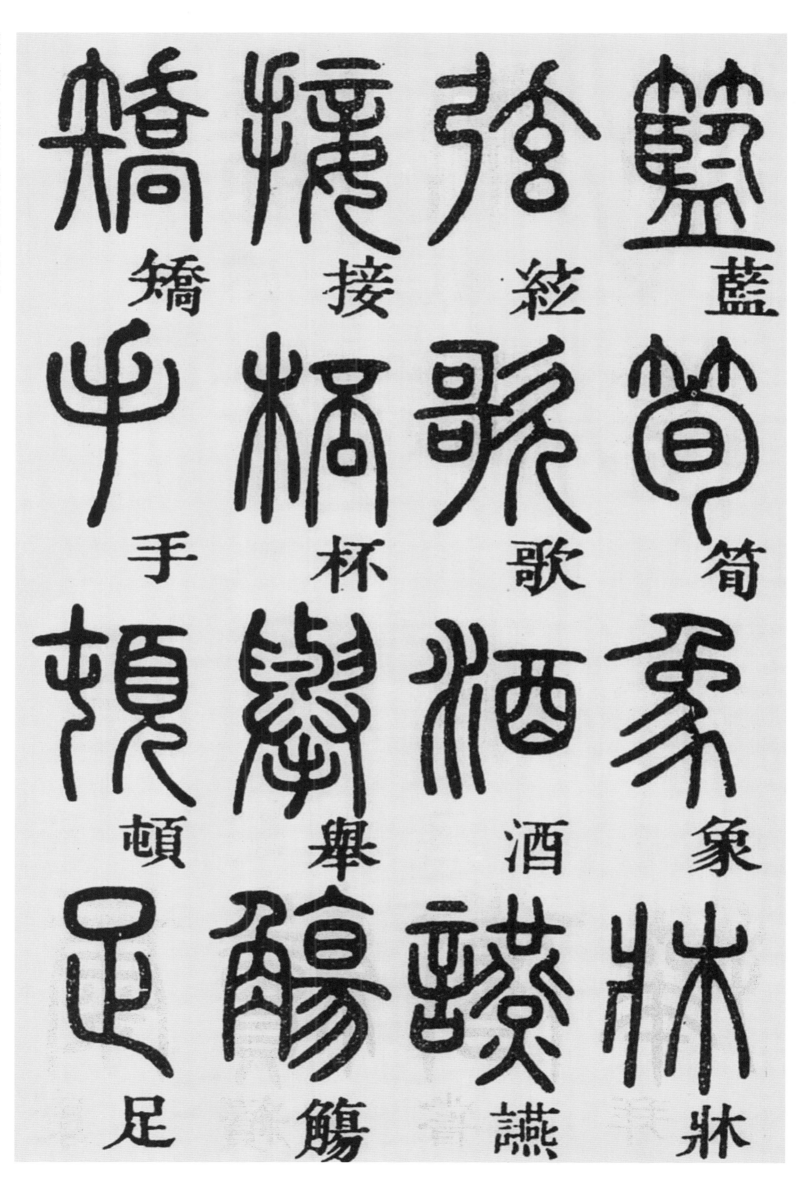

矫

手

顿

足

接

杯

举

觞

絃

歌

酒

讌

藍

筍

象

床

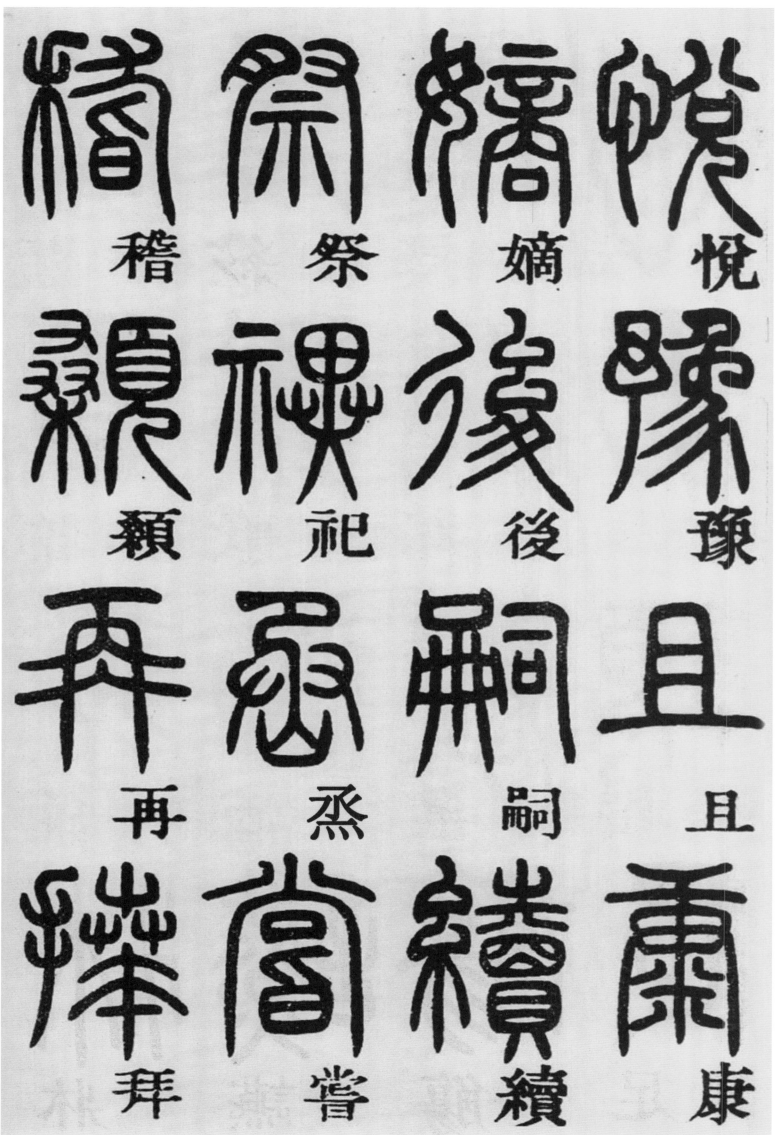

稽　祭　嫡　悦

颡　祀　后　豫

再　烝　嗣　且

拜　尝　续　康

悚惧恐惶。笺牒简要，顾答审详。骸垢想浴，

骸

顾

笺

悚

垢

答

牒

惧

想

审

简

恐

浴

详

要

惶

83

执	驴	骡	执
诛	骇	骡	热
斩	跃	骡	热
贼	超	犊	愿
盗	骧	特	凉

捕获叛亡。布射辽（僚）丸，嵇琴阮啸。恬笔伦纸，

捕

获

布

射

丸

叛

亡

嵇

琴

阮

啸

恬

笔

伦

纸

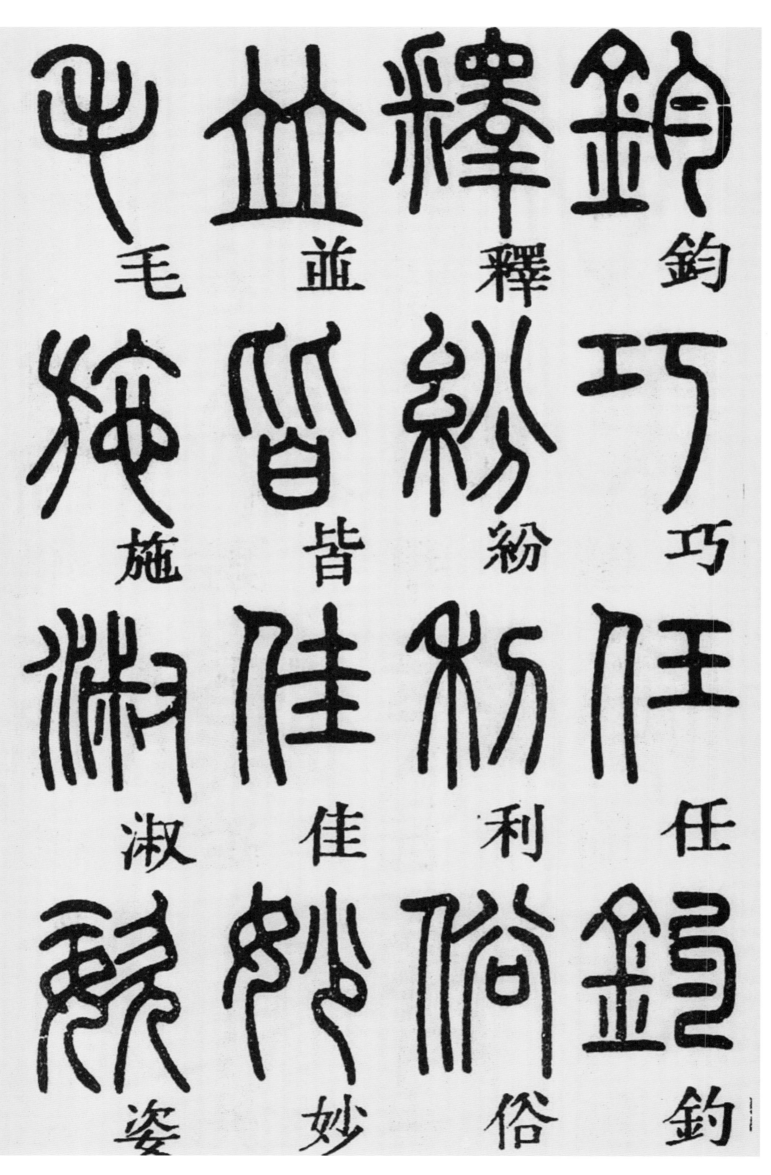

钧

巧

任

钓

释

纷

利

俗

并

皆

佳

妙

毛

施

淑

姿

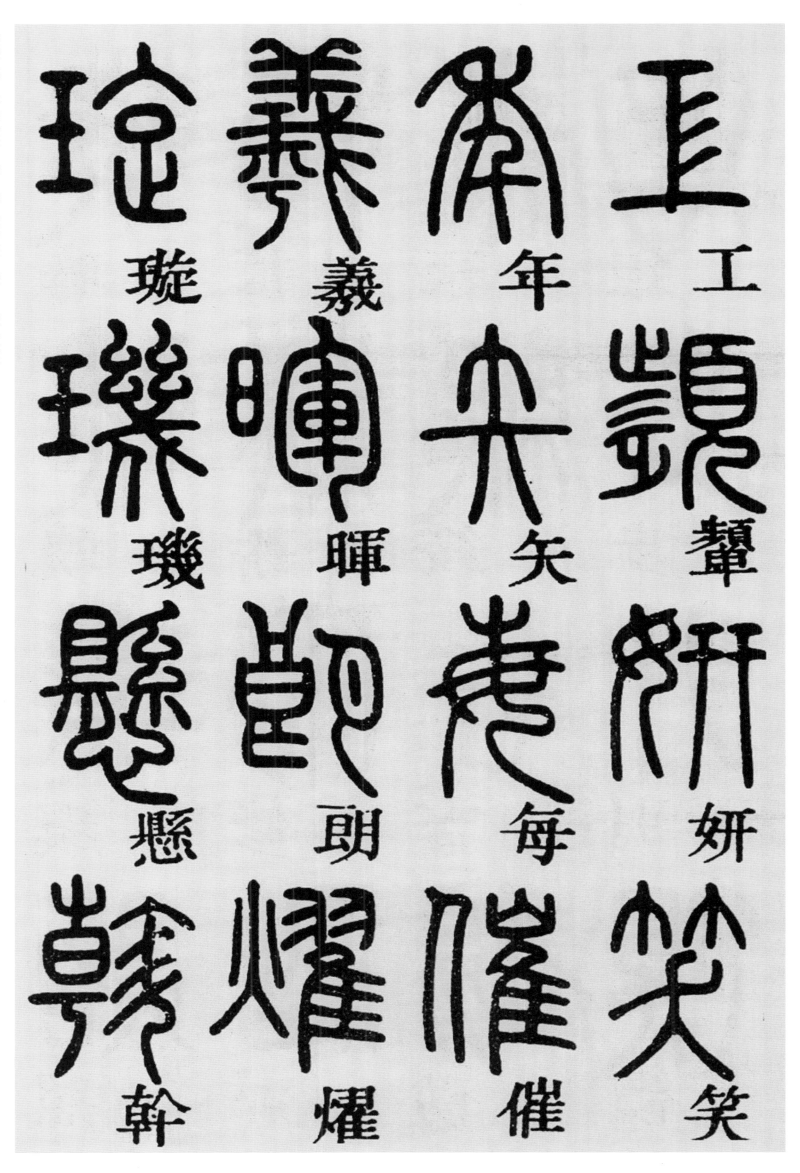

工 顰 妍 笑

年 矢 每 催

羲 暉 朗 燿

璇 璣 懸 斡

矩
步
引
领

永
绥
吉
劭

指
薪
修
祜

晦
魄
环
照

俯仰廊庙。束带矜庄，徘徊瞻眺。孤陋寡闻，

俯	束	徘	孤
仰	带	徊	陋
廊	矜	瞻	寡
庙	庄	眺	闻

愚

蒙

等

诮

谓

语

助

者

焉

哉

乎

也

完白山人邓石如

■隶书轴

若夫神道阐幽，天命微显，马龙出而大《易》兴，神龟见而《洪范》耀，故《系辞》称『河出图，洛出书，圣人则之』，谓斯之谓也。但世复文隐，好生矫诞，真虽存矣，伪亦冯焉。

完白山民邓石如。

若夫神道闡幽天命微顯萬
龍出而大易興神龜見而洪
範耀故繫辭稱河出圖洛
書聖人則之謂斯之謂也
世復文隱好生矯誕真雖存
偽亦馮焉

完白山民鄧石如

少學琴書偶歲開靜
開養有益便忘辰肰
食見樹木交蔭時鳥
變聲亦復歡肰有喜
常言五六月北窗下

少学琴书，偶爱闲静，开卷有益，便欣忘然（然忘）食。见树木交荫，时鸟变声，亦复欢然有喜。常言五六月，北窗下

卧，遇凉风暂至，自谓是羲皇上人。夜登华子冈，辋水沦涟，与月上下。寒山远火，明灭林外。深巷寒犬，吠声如豹，村墟夜

卧　遇　涼　風　暫　至　自　謂

是　羲　皇　上　人

夜　登　華　子　岡　輞　水　淪

漣　與　月　上　下　寒　山　遠

火　明　滅　林　外　深　巷　寒

犬　吠　聲　如　豹　邨　墟　夜

春，复与疏钟相映。此时独坐，僮仆静默，每思曩昔，携手赋诗，当待仲春，草木蔓发，轻鲦出水，白鸥矫翼。露湿青皋，麦陇朝雉，倘

春 復 與 疎 鐘 相 映 此
時 獨 坐 僮 僕 靜 默 每
思 曩 昔 攜 手 賦 詩 當
待 仲 春 草 木 蔓 發 輕
鯈 出 水 白 鷗 矯 翼 露
濕 青 皋 麦 隴 朝 雉 儻

94

能送武遊乎

窮居而閒處升高而

望逺坐茂樹以終日

濯清泉以自濯採於

山美可茹釣於水鮮

可食起居無時惟遘

之安與其有譽於背

孰若無毀於其後與

其有樂於身孰若無

憂於其心也

鄉居荒涼草樹茂密

出無驢馬國與人絕

一室之内，真有以自娱也。嘉庆乙未孟冬月，顽伯邓石如。

一室之内真有以自
娱也嘉慶己未孟冬
月頑伯鄧石如

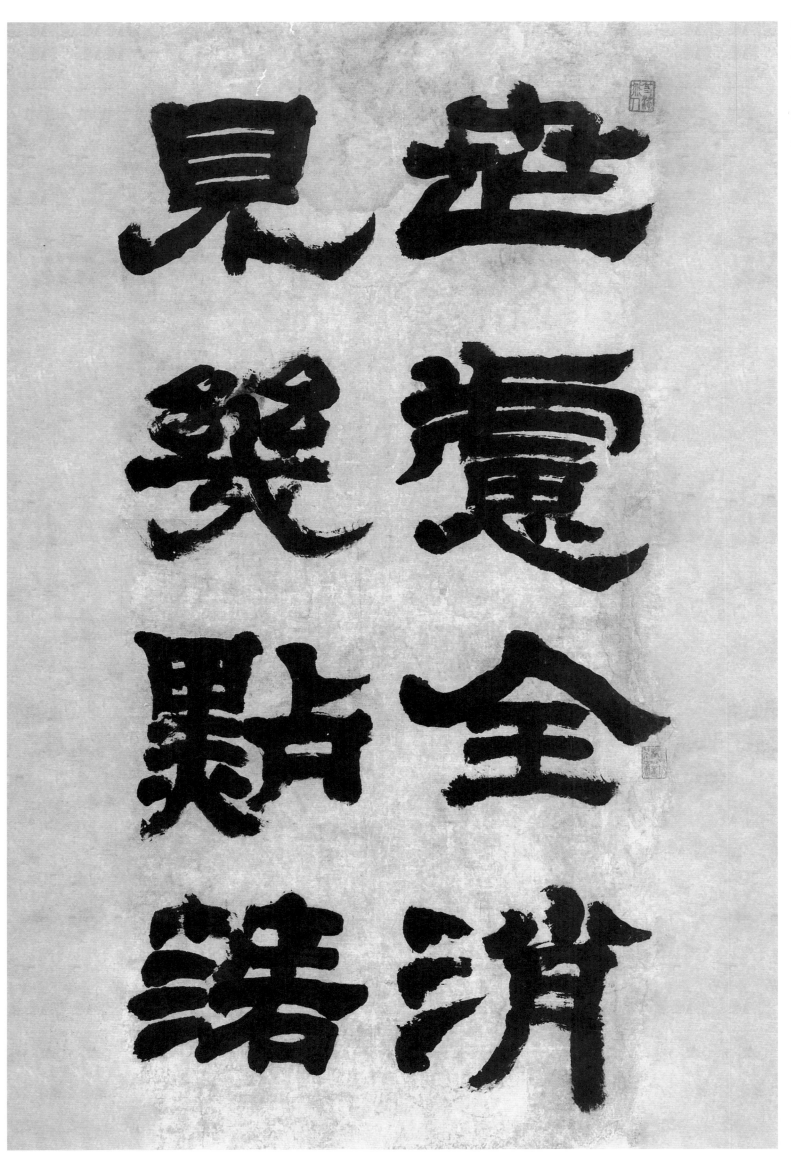

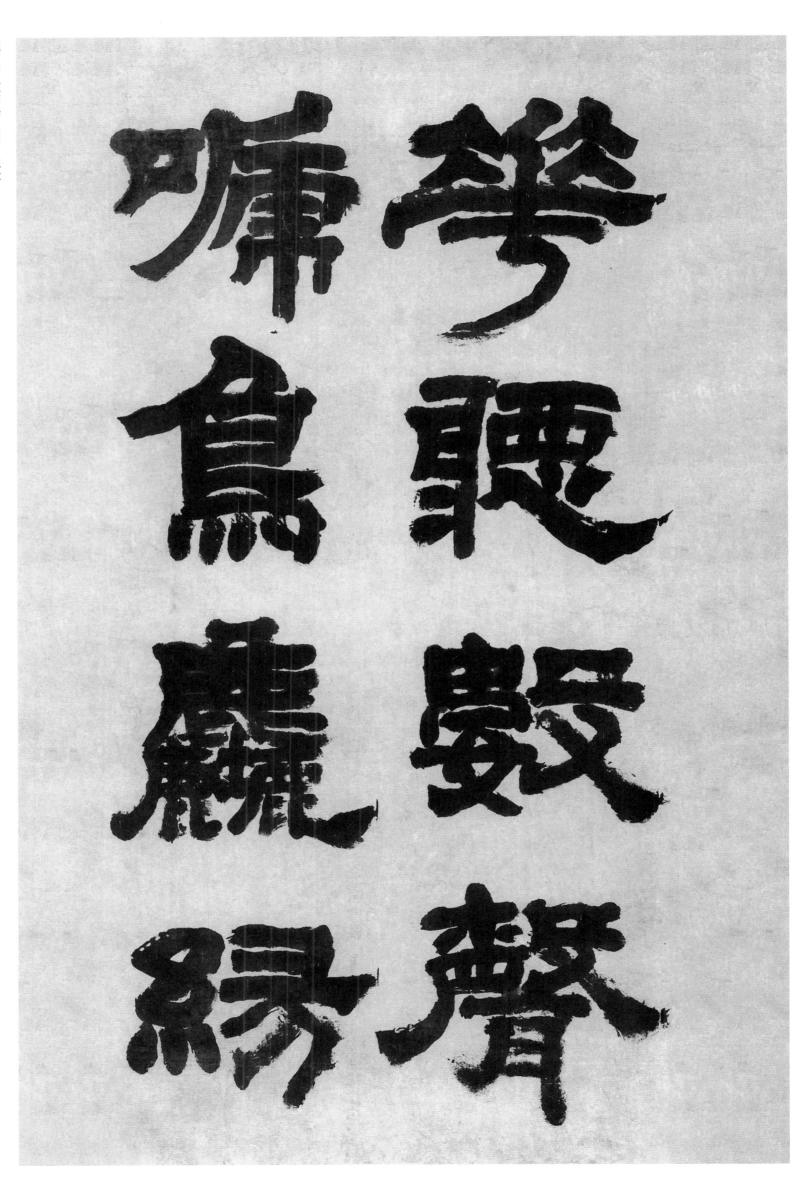

花，听数声啼鸟；尘缘

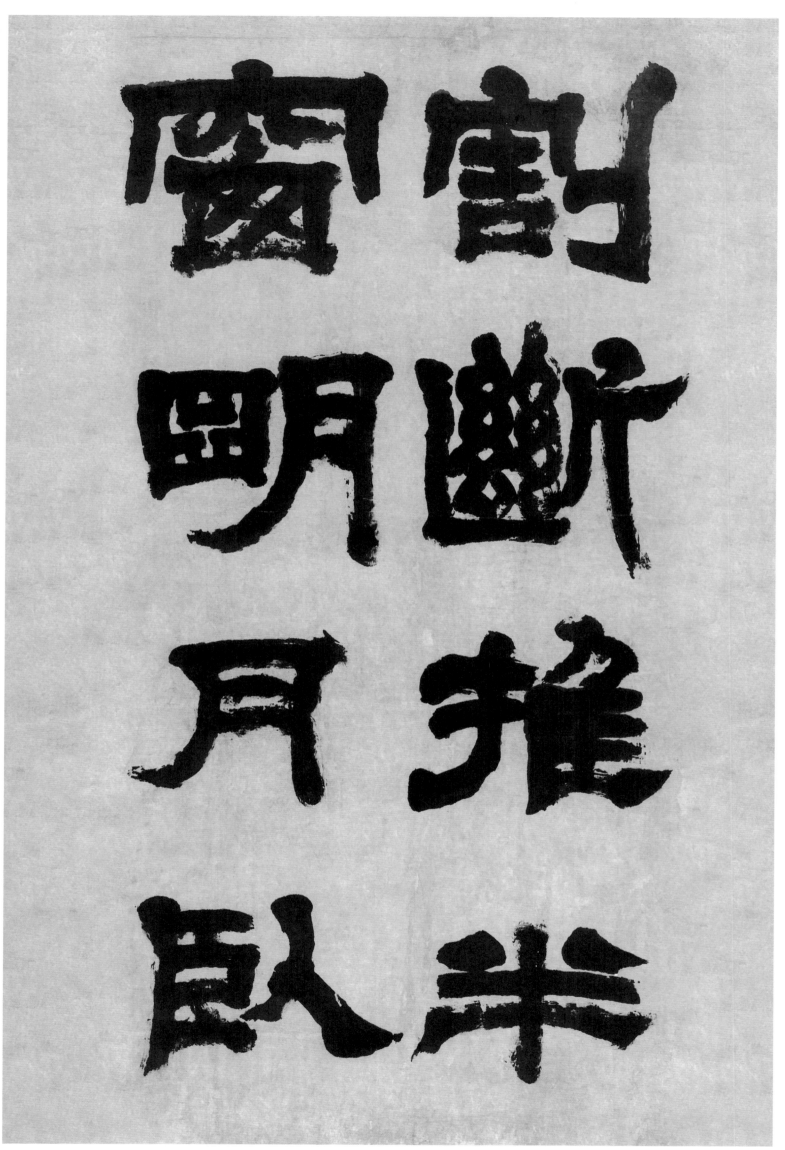

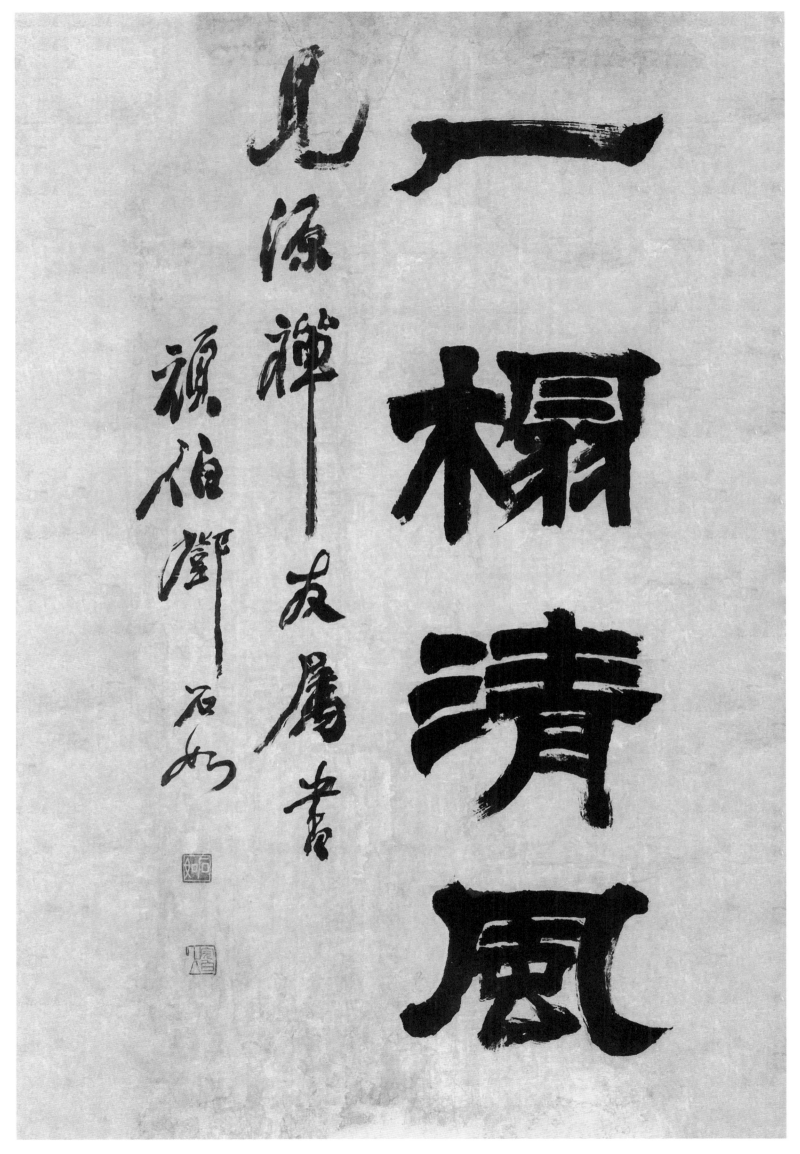

一榻清风

一榻清风。　见源禅友属书，顽伯邓石如。